龍貓的誕生之地

宮崎 駿 監修　STUDIO GHIBLI 編

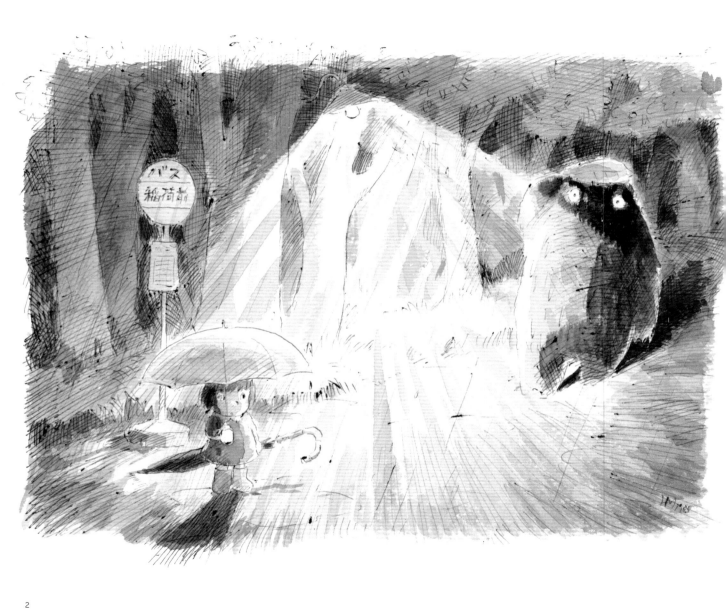

2

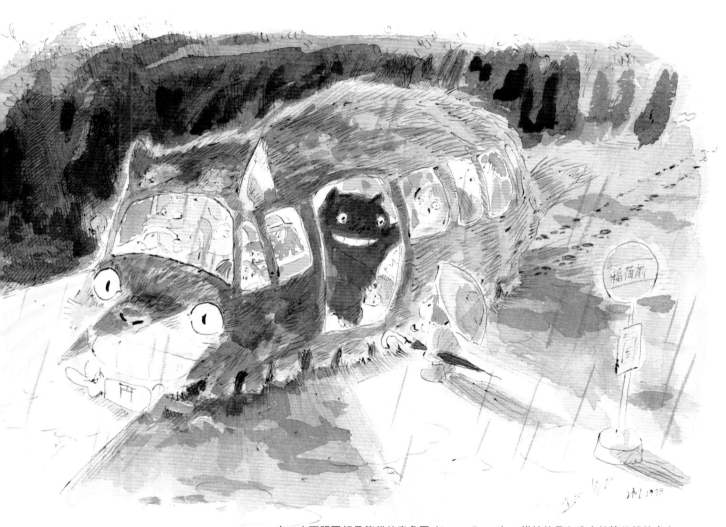

左、右兩張圖都是龍貓的意象圖（Image Board）。描繪的是在公車站等父親的小女孩與龍貓相遇的場面。不久就出現貓巴士和一群不可思議的生物。由圖上標注的日期1975年可以看出，兩張都是在構想的最初階段所畫的圖。

前言

有些事過了三十年我才明白「啊啊，原來是這樣啊」。那是去年（2017 年）的事。宮先生（宮崎駿）利用梅雨季短暫的放晴之日提議道：

「我想介紹大家認識龍貓出生的地方。」

我聽他說過很多次。宮先生每到星期天就會去撿垃圾的淵之森以及上之山（かみの山），都美極了。仔細聽他說明後才知道，再這樣下去上之山即將被開發，他想設法阻止這樣的情況發生。

談話過程中，我愈聽愈覺得不過癮，便提議要他帶我去上之山一遊。

百聞不如一見。

說起來，宮先生其實是在東京中心區土生土長的「都市小孩」。結婚之後才在所澤定居。那已是大約五十年前的事。而《龍貓》就是他在住家附近散步的過程中想到的靈感。最早的片名「位在所澤的隔壁妖怪（所沢にいるとなりのおばけ）」即是證據，縮短之後才變成現在的「龍貓（となりのトトロ）」。

我們約在新秋津車站碰面，先去上之山走走。我們沿著西武線走在鐵軌旁。雜樹林阻隔了鐵軌與道路。一回神，已不知自己身在何處。一起同行、家住所澤市的 K 自豪地說：

「在地的人都說這條路是輕井澤。」

毫不誇張。也許更在輕井澤之上。

路走到底後轉個彎就是淵之森。這是我時常聽宮先生提起，聽到耳朵都長繭的地名，因而心頭湧起一股親切感。接著我們往八國山走去。電影中則介紹它是七國山。

爬上松之丘便到了八國山。這時突然有股不可思議的感覺包圍著我。綠意之美讓我失去了現實感。那裡簡直是「神仙居所」般的一隅。於是我忽然想到。

上之山、淵之森、八國山已成為宮先生身體的一部分。對宮先生而言，失去它們的的確確是切膚之痛。散步途中，宮先生忽然有感而發：

「若不是住在所澤，《龍貓》就不會誕生。」

我頭一次對宮先生心懷敬畏。對他藉由散步、觀察，進而有所感觸的那種感受力。

STUDIO GHIBLI　　鈴木敏夫

目次

構成　宮崎敬介
設計　小松季弘（博報堂DY Media Partners）
印刷指導　佐野正幸（圖書印刷）
協力　所澤市、廣瀬欣也（Hirose Studio）
藪田順二

上之山（かみの山）

這裡是所澤的玄關
有著唯一沒被開發、未受人為污染的自然景觀。

攝影／伊井龍生、宮崎敬介

西武池袋線的秋津站到所澤站之間的風景。

住宅區的街景中忽然冒出一片森林。

在開發持續進展之下，唯一保留下來的珍貴天然雜樹林，

溫柔地守護著生活在這片土地上的人們，是故鄉的象徵。

※注：「上之山」日文原文以平假名「かみの山」表示，為當地人之間使用的稱呼，並沒有正式的漢字標示。

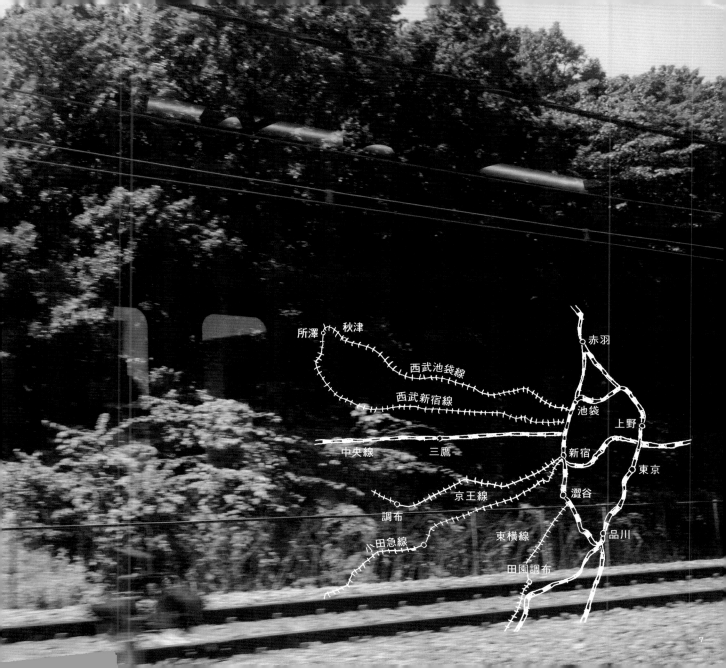

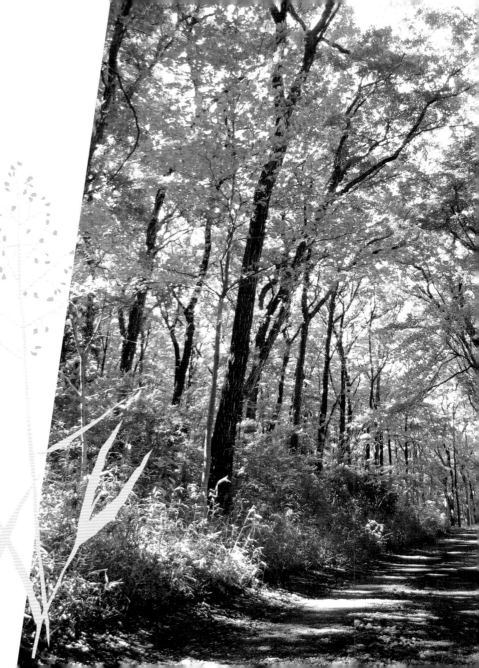

徹底融入生活的上之山

位在西武池袋線鐵路沿線的上之山，以前是讓人砍柴、堆肥的雜樹林，是這個地區的居民生活上不可或缺的場所。雖然現在因為生活形態改變，這一類用途逐漸消失，但對當地的居民來說，它仍然相當貼近生活，就像是「故鄉的象徵」那樣的地方。

上之山的入口雖然是條乍看尋常可見、鋪著柏油的小徑，可是一路進去真的是別有洞天。

走在青栲櫟和麻櫟高高聳立、陽光從樹葉間隙灑下的綠色隧道中，完全聽不見城市的喧囂和汽車的噪音，會被一種不知自己身在何處的奇妙感覺包圍。於是我也終於理解到，作為一條能讓人忘卻日常、恢復精神的散步道，它一直深受當地居民喜愛的原因。

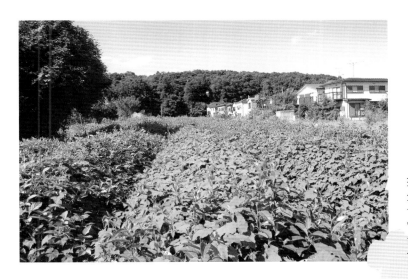

茶園的對面可以看到上之山。對生活在這裡的人而言，這樣的景色理所當然，也是相當珍貴的日常。近年來這一帶一直在進行開發，市府和當地居民正努力爭取保全上之山。

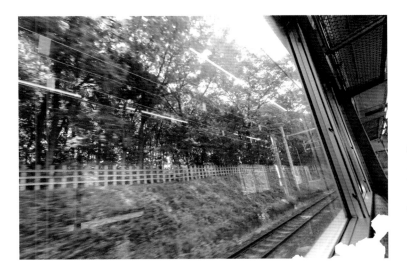

據說，有不少人在從都心開往所澤的列車上望見車窗外上之山的綠意時，便會有種回到家的安心感。上安松附近的崖壁上，有大約 1300 ～ 1400 年前古墳時代建造的橫穴式古墳群，傳說太平洋戰爭時，士兵會將軍服、汽油等軍備品藏在那些洞穴裡。

故鄉寫生日記

圖・文　宮崎朱美

宮崎朱美女士持續不斷地描繪著所澤美麗的自然風光。
將四季變換的野草和樹木描繪得栩栩如生的寫生畫，
是來自居住在那片土地的人才有的溫柔目光。

春

萬物甦醒
春天的雜樹林

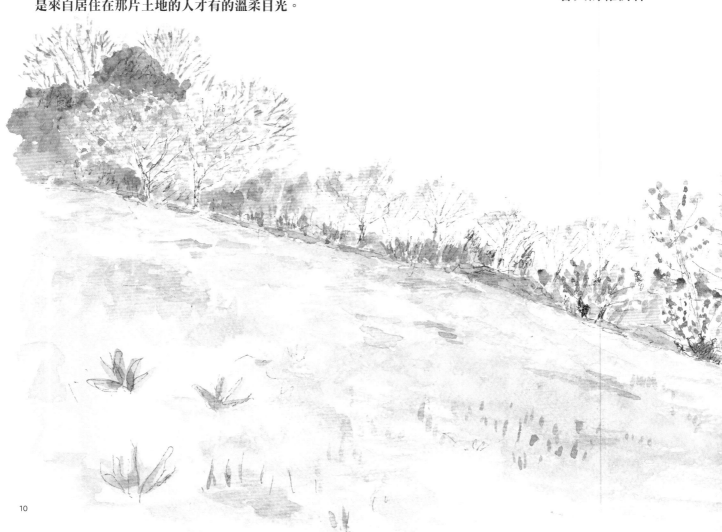

自金仙寺往比良之丘方向延伸的斜坡上，櫻花、觀賞用
桃花、連翹花等一齊綻放，為精采的春天揭開序幕。
摘下路邊的筆頭菜，為晚餐加菜也是樂趣之一。
（2017.3.31）

姬寒菅

冬天裡，多數草花都會消失蹤影，
而姬寒菅卻能挺過寒冬，等待春天
到來。

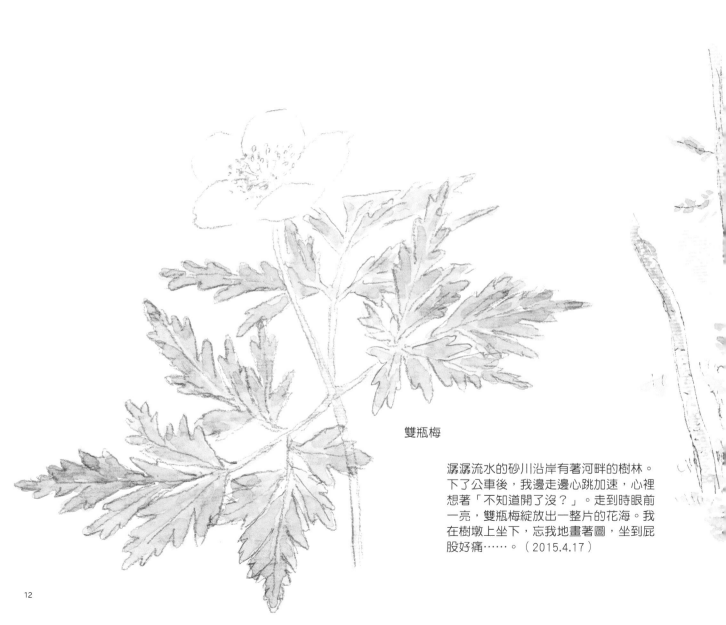

雙瓶梅

潺潺流水的砂川沿岸有著河畔的樹林。
下了公車後，我邊走邊心跳加速，心裡
想著「不知道開了沒？」。走到時眼前
一亮，雙瓶梅綻放出一整片的花海。我
在樹墩上坐下，忘我地畫著圖，坐到屁
股好痛……。（2015.4.17）

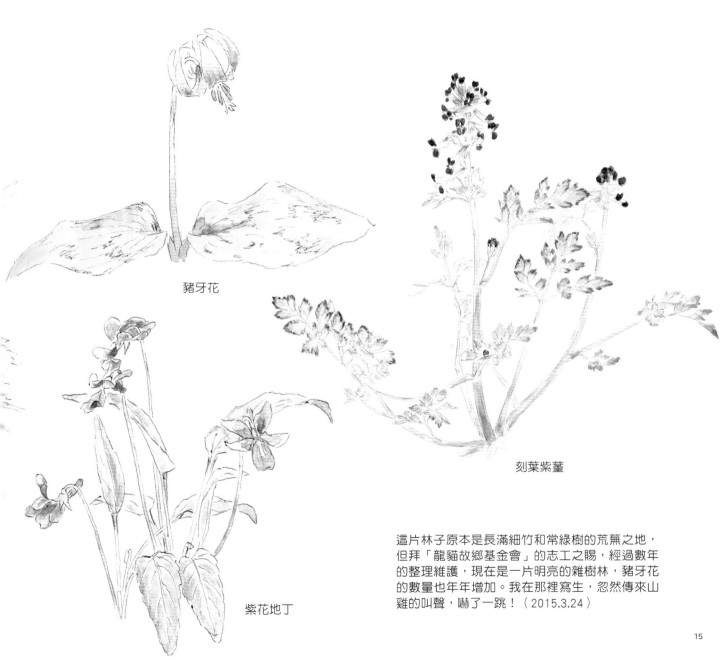

豬牙花

刻葉紫菫

紫花地丁

這片林子原本是長滿細竹和常綠樹的荒蕪之地，
但拜「龍貓故鄉基金會」的志工之賜，經過數年
的整理維護，現在是一片明亮的雜樹林，豬牙花
的數量也年年增加。我在那裡寫生，忽然傳來山
雞的叫聲，嚇了一跳！（2015.3.24）

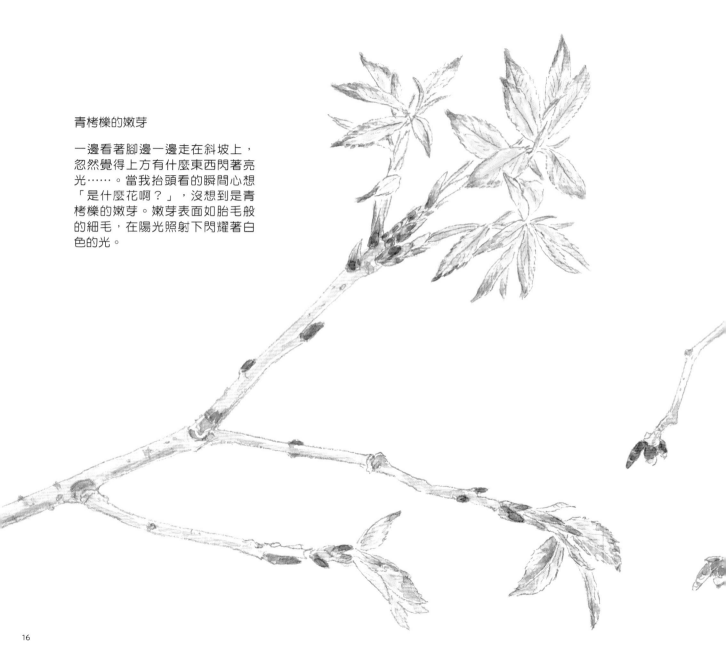

青梻櫟的嫩芽

一邊看著腳邊一邊走在斜坡上，
忽然覺得上方有什麼東西閃著亮
光⋯⋯。當我抬頭看的瞬間心想
「是什麼花啊？」，沒想到是青
梻櫟的嫩芽。嫩芽表面如胎毛般
的細毛，在陽光照射下閃耀著白
色的光。

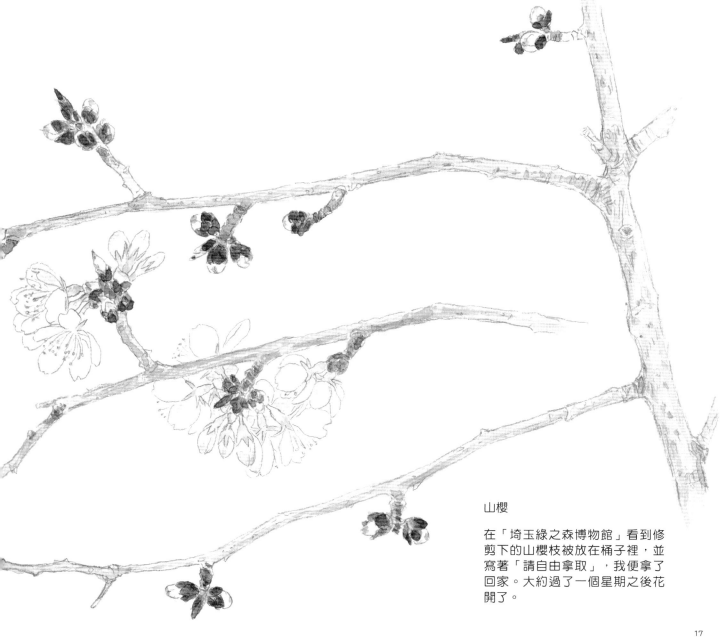

山櫻

在「埼玉綠之森博物館」看到修剪下的山櫻枝被放在桶子裡，並寫著「請自由拿取」，我便拿了回家。大約過了一個星期之後花開了。

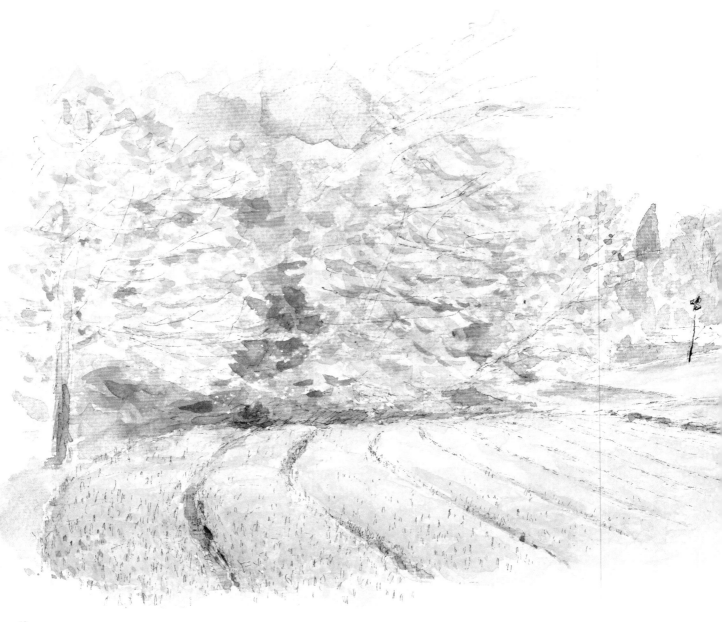

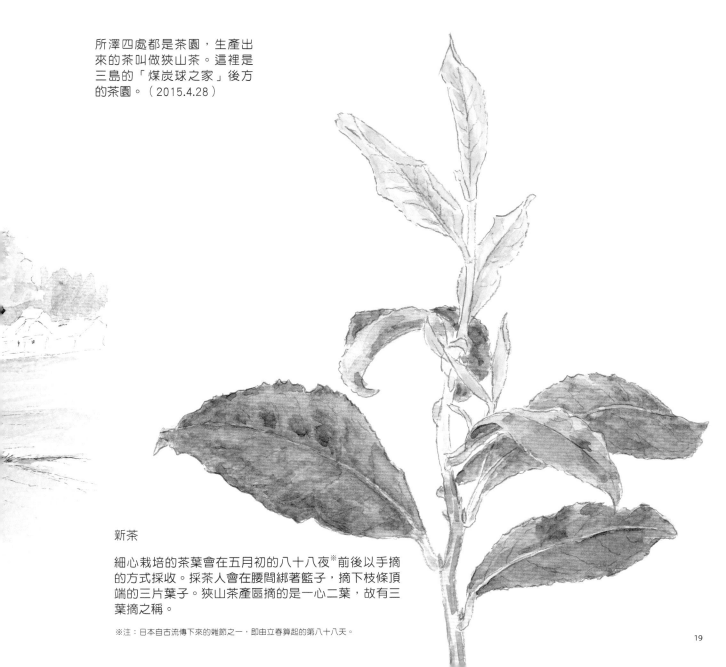

所澤四處都是茶園，生產出來的茶叫做狹山茶。這裡是三島的「煤炭球之家」後方的茶園。（2015.4.28）

新茶

細心栽培的茶葉會在五月初的八十八夜※前後以手摘的方式採收。採茶人會在腰間綁著籃子，摘下枝條頂端的三片葉子。狹山茶產區摘的是一心二葉，故有三葉摘之稱。

※注：日本自古流傳下來的雜節之一，即由立春算起的第八十八天。

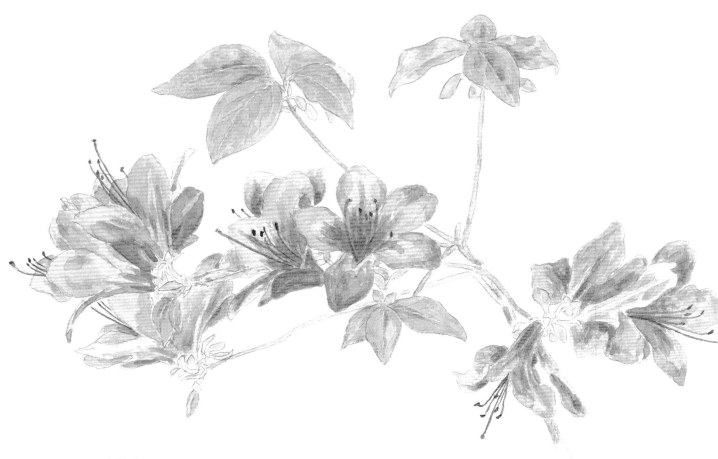

山杜鵑

我第一次看到山杜鵑的花是在八國山的雜樹林裡。我那時不禁讚
嘆：多美麗的花呀！
當時整座八國山都被雜樹林覆蓋，南側樹林的另一頭可以看見醫
院的屋頂，北側山麓是廣闊的稻田和耕地，小河流淌，對抓泥鰍
和螯蝦的孩子們來說這地方有如天堂。

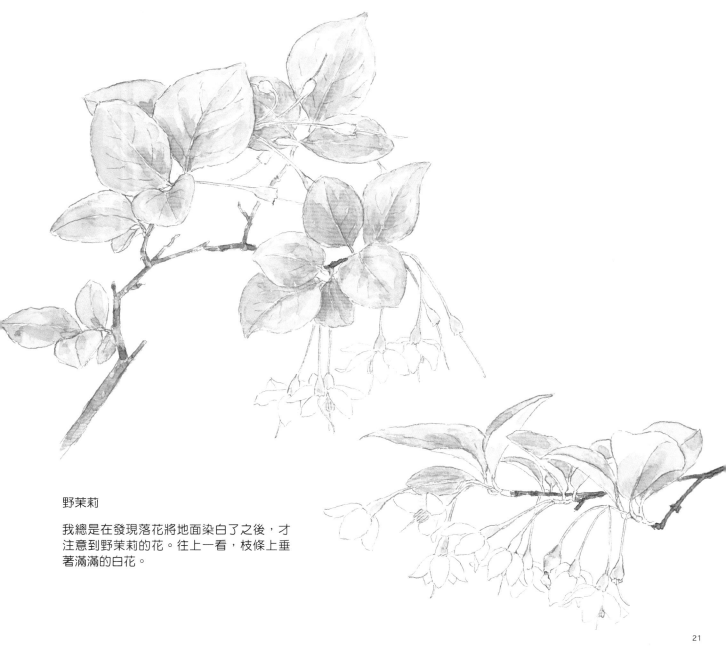

野茉莉

我總是在發現落花將地面染白了之後，才
注意到野茉莉的花。往上一看，枝條上垂
著滿滿的白花。

召喚春天 —— 樹林底的小花們

樹林底部的小花會依次遞嬗，
例如只在短暫的早春時節盛開的野花，
或是等樹木換上新綠才綻放的小小野草等。

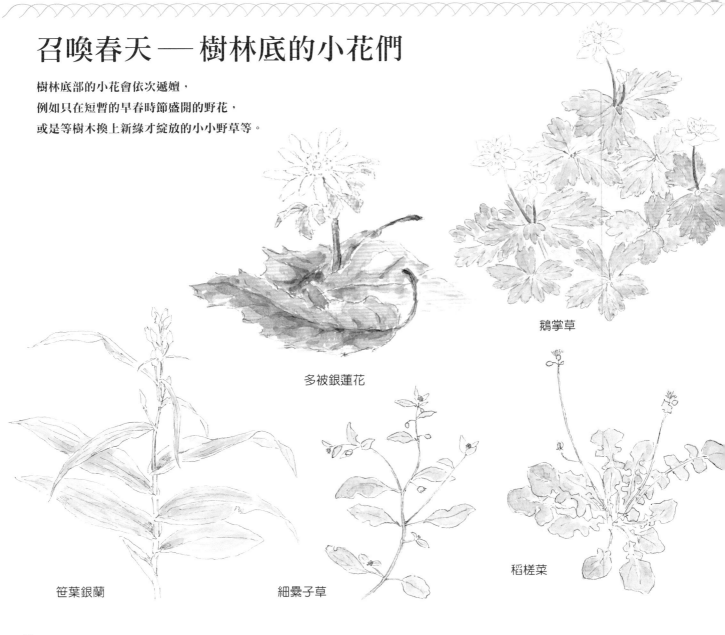

鵝掌草

多被銀蓮花

笹葉銀蘭

細纍子草

稻槎菜

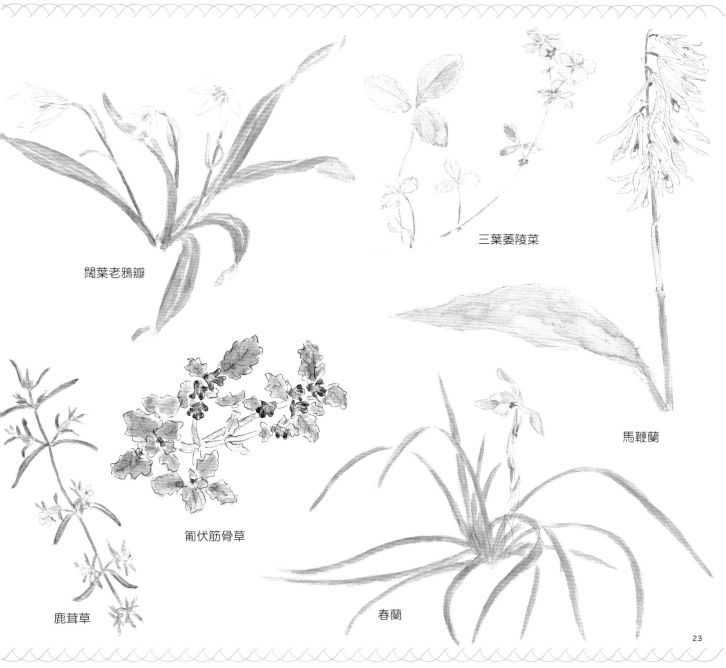

三葉萎陵菜

闊葉老鴉瓣

馬鞭蘭

匍伏筋骨草

鹿茸草

春蘭

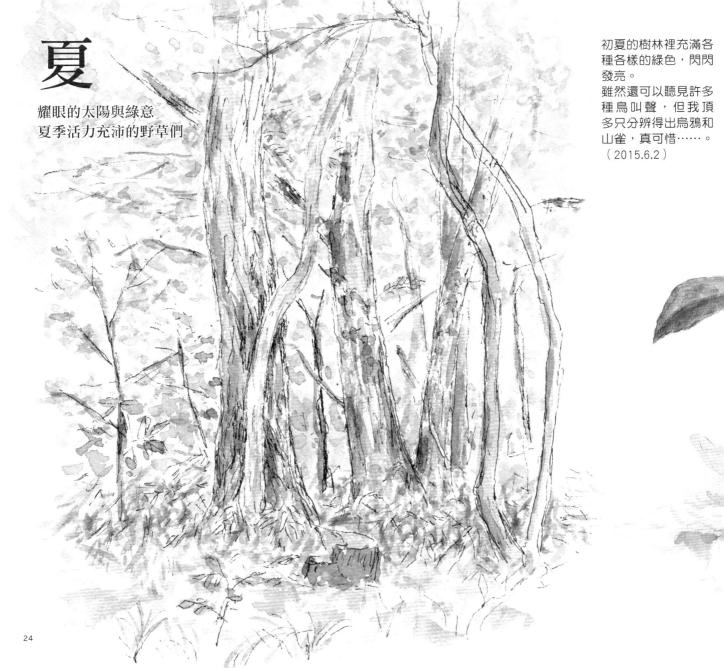

夏

耀眼的太陽與綠意
夏季活力充沛的野草們

初夏的樹林裡充滿各
種各樣的綠色，閃閃
發亮。
雖然還可以聽見許多
種鳥叫聲，但我頂
多只分辨得出烏鴉和
山雀，真可惜……。
（2015.6.2）

紫金牛

紫金牛的植株十分矮小，秋天果實轉紅後會很醒目，但我以前不曾見過它在夏天綻放的小花。由於正好在斜坡上，我才能夠從側邊看過去畫下它的樣子，可是腳底滑了一下，傷腦筋。

紫金牛的果實

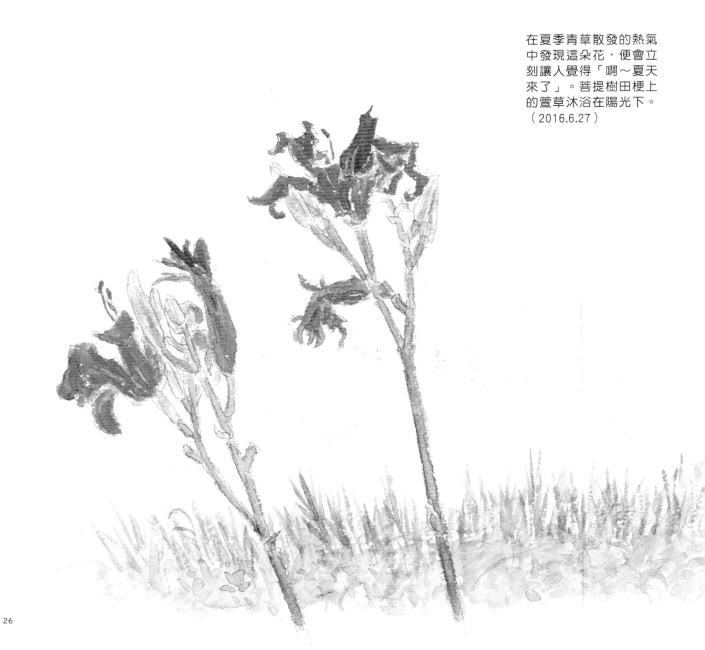

在夏季青草散發的熱氣中發現這朵花，便會立刻讓人覺得「啊～夏天來了」。菩提樹田梗上的萱草沐浴在陽光下。
（2016.6.27）

小坐禪草的葉子

小坐禪草

開在陰暗樹林下方的小坐禪草，三月冒出的
葉子長大脫落之後，六月下旬左右會開出有
如迷你版坐禪草的花。是朵不仔細看會看不
到、不起眼的小花。

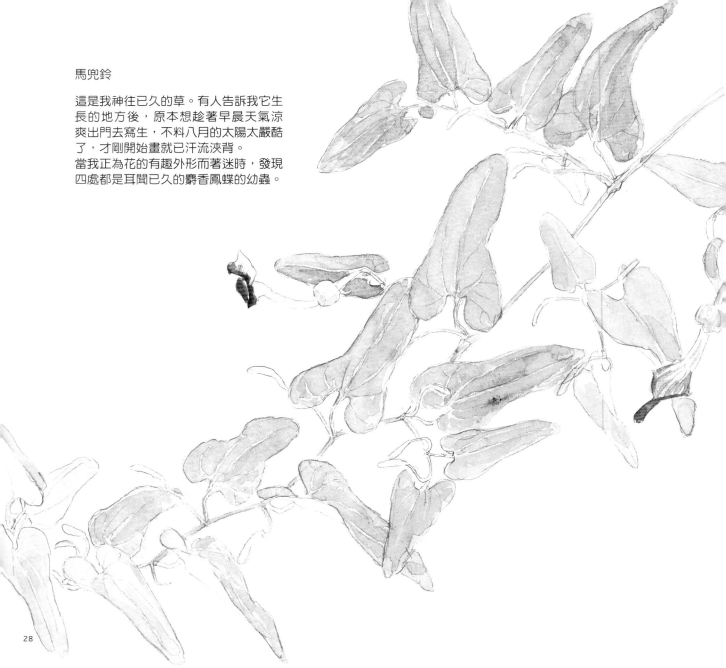

馬兜鈴

這是我神往已久的草。有人告訴我它生
長的地方後，原本想趁著早晨天氣涼
爽出門去寫生，不料八月的太陽太嚴酷
了，才剛開始畫就已汗流浹背。
當我正為花的有趣外形而著迷時，發現
四處都是耳聞已久的麝香鳳蝶的幼蟲。

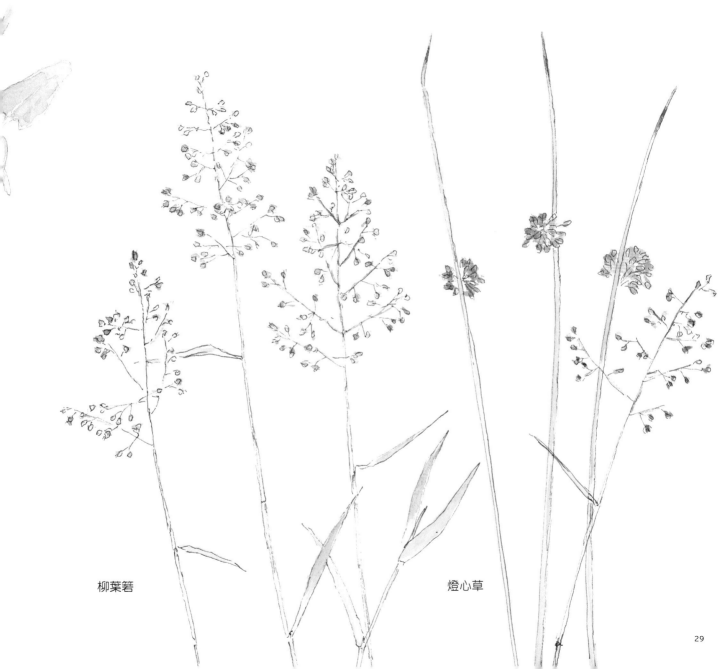

柳葉箸

燈心草

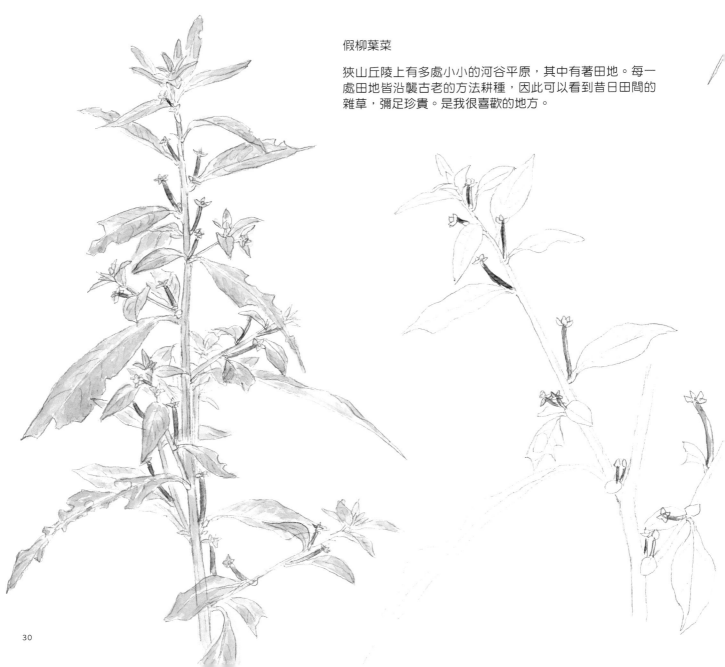

假柳葉菜

狹山丘陵上有多處小小的河谷平原，其中有著田地。每一
處田地皆沿襲古老的方法耕種，因此可以看到昔日田間的
雜草，彌足珍貴。是我很喜歡的地方。

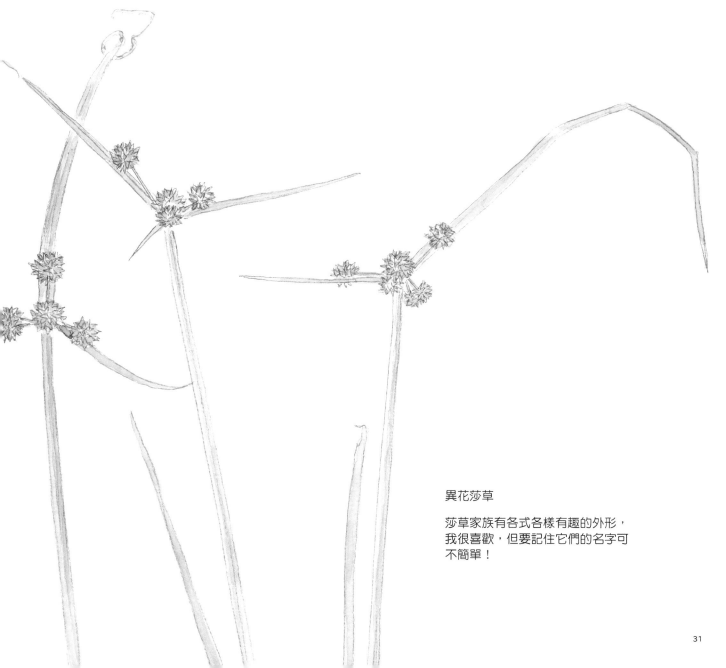

異花莎草

莎草家族有各式各樣有趣的外形，
我很喜歡，但要記住它們的名字可
不簡單！

秋

隨著深秋的腳步
染上黃色與紅色的雜樹林

菩提樹田收割完一半時，尚未收割的稻子垂著頭。
土堤上有戟葉蓼、小魚仙草、鴨跖草等等。鵝仔草長得高高的，綴滿淡黃色的花，在青空下閃耀。
（2017.9.29）

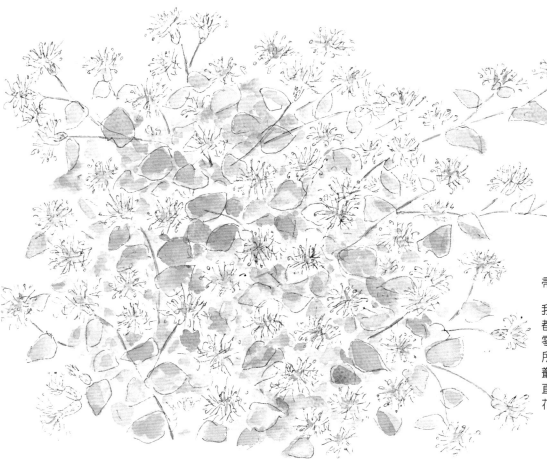

帚菊

我通常看到帚菊都是在林子裡零零星星地開花，所以看到這一大叢時嚇一跳！簡直就像是帚菊的花束。

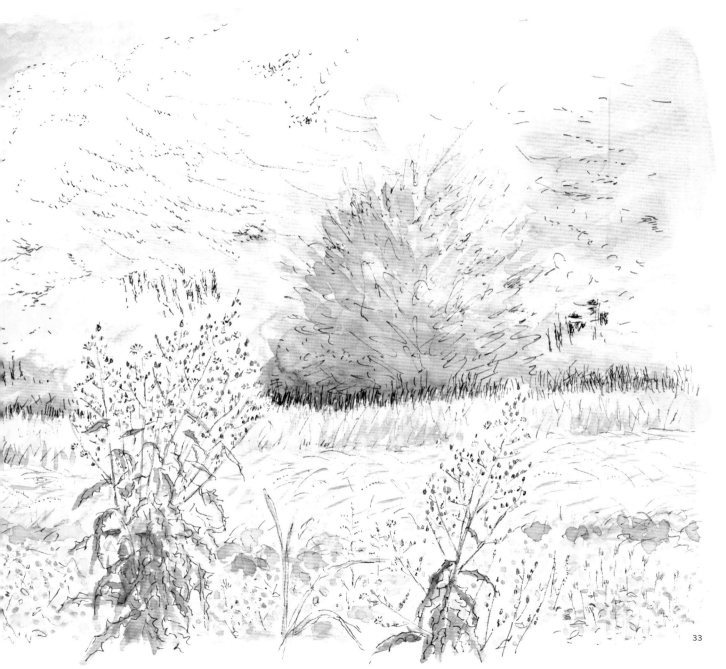

柚香菊

狼尾草

須芒草

日本亂子草

金狗尾草

走出林子來到狹山湖畔，眼前頓時一亮，我在這裡小憩，結果因為眼前的花草實在太美，忍不住畫了起來。
這裡的柚香菊似乎是被割過又再長高、開花的，模樣有點奇怪。
（2015.10.14）

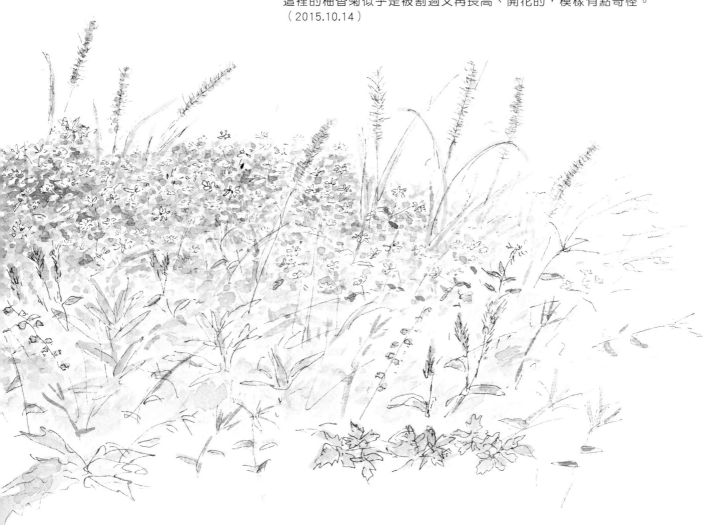

山萆蘋

四處的圍籬都會看到它纏繞的身影。曾聽
說所澤的「所※」字和這種草有關係。

※注：「山萆蘋（オニドコロ）」的日語發音一部分和「所
（ところ）」相同。

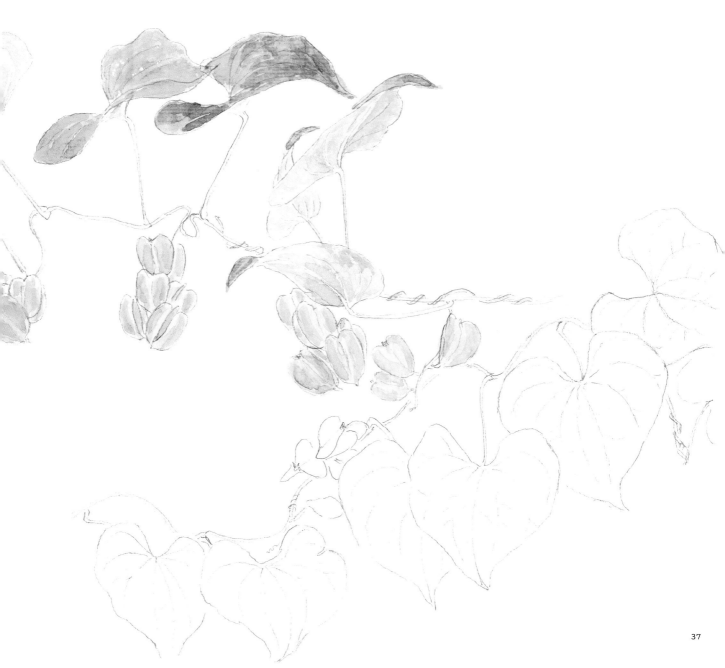

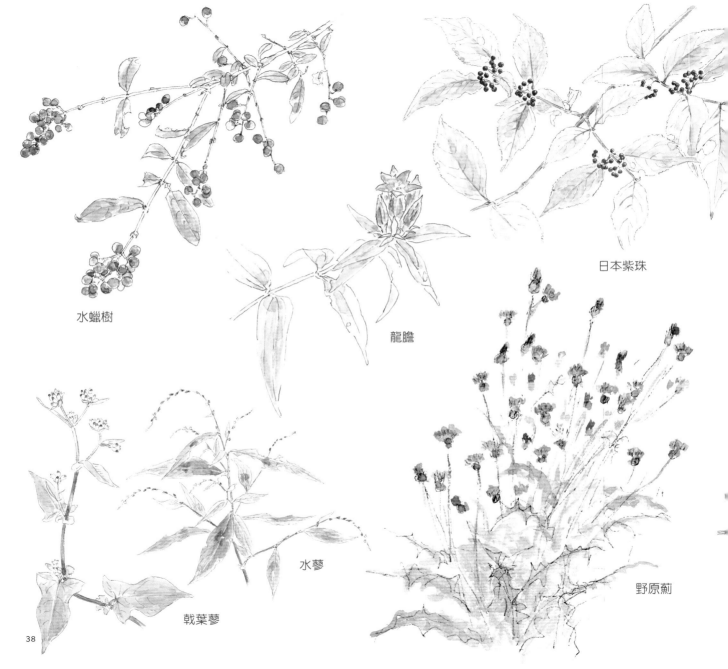

水蠟樹

龍膽

日本紫珠

戟葉蓼

水蓼

野原薊

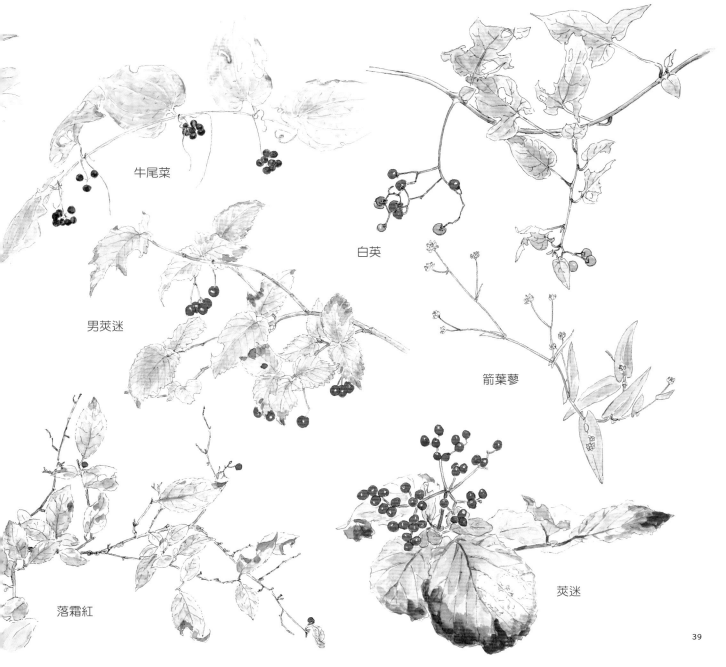

牛尾菜

白英

男莢迷

箭葉蓼

落霜紅

莢迷

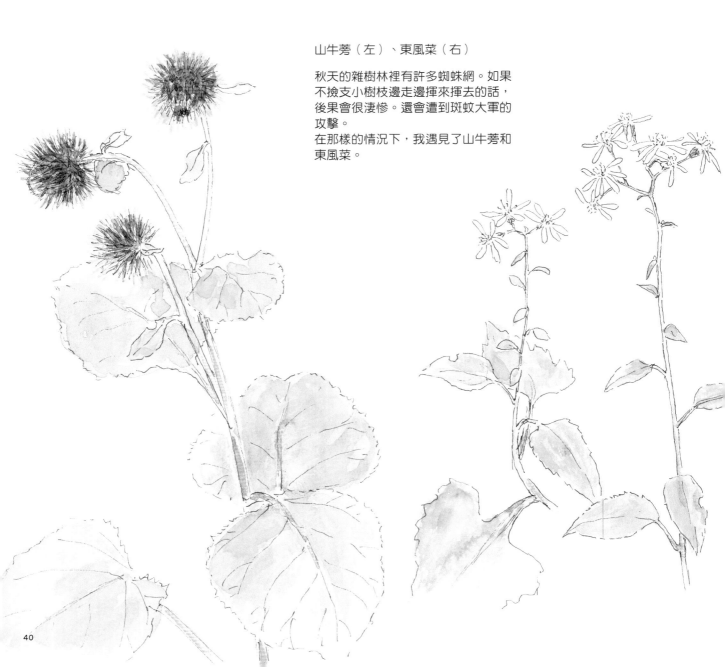

山牛蒡（左）、東風菜（右）

秋天的雜樹林裡有許多蜘蛛網。如果
不撿支小樹枝邊走邊揮來揮去的話，
後果會很淒慘。還會遭到斑蚊大軍的
攻擊。
在那樣的情況下，我遇見了山牛蒡和
東風菜。

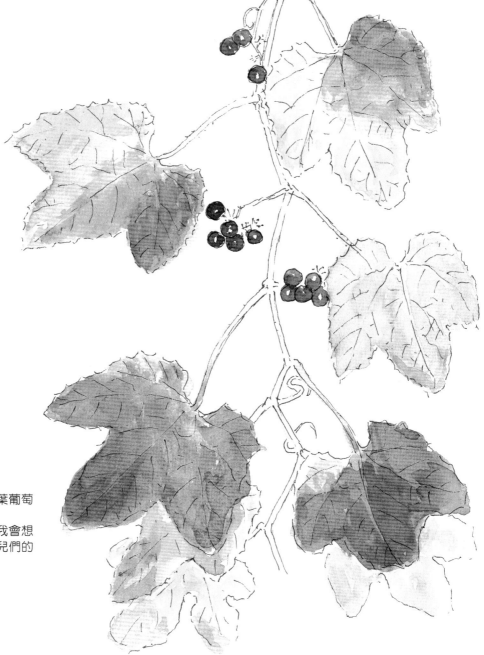

桑葉葡萄

這是我第一次看到桑葉葡萄
結果。
要是果實再多一點,我會想
吃吃看。那肯定是鳥兒們的
大餐吧。

在腳邊發現小小的秋天

秋雨時節，我在朽木、落葉和地面上
發現了各種各樣的菇類，
這個季節使得林間散步變得更加有趣味。

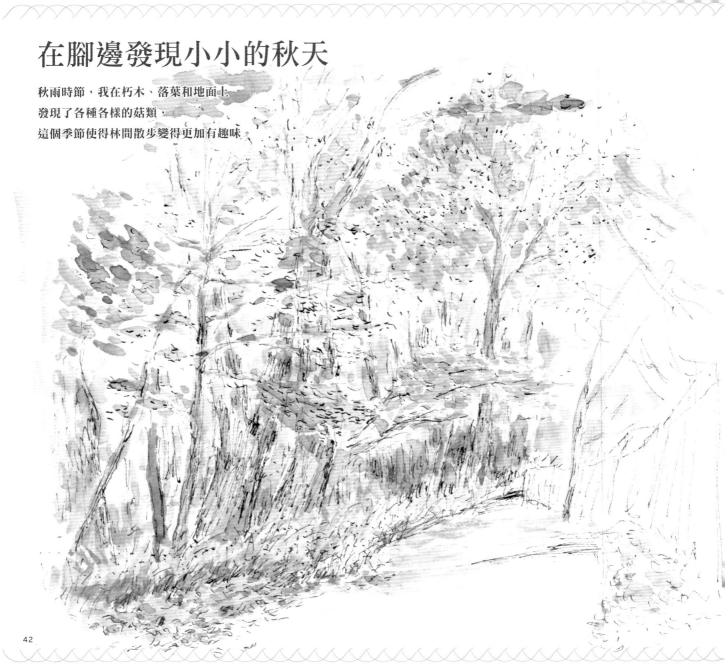

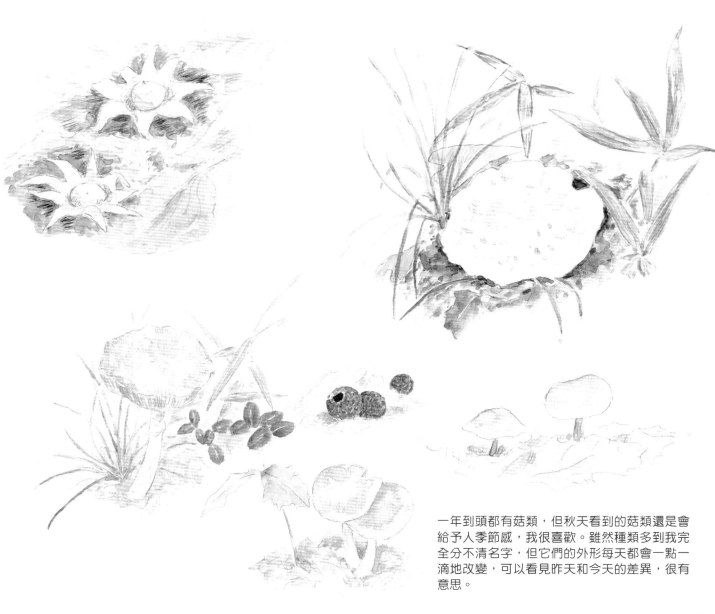

一年到頭都有菇類，但秋天看到的菇類還是會給予人季節感，我很喜歡。雖然種類多到我完全分不清名字，但它們的外形每天都會一點一滴地改變，可以看見昨天和今天的差異，很有意思。

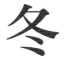

冬

歲暮時節
不久地面上就會覆滿落葉

有些樹的葉子秋天轉紅後馬上
就會掉落，但欅木、青栲櫟、
麻櫟等的葉子變色後並不會立
刻掉落，而會繼續留在樹上好
一段時間，在冬季的陽光照耀
下閃爍耀眼的金黃色。非常漂
亮。（2015.12.16）

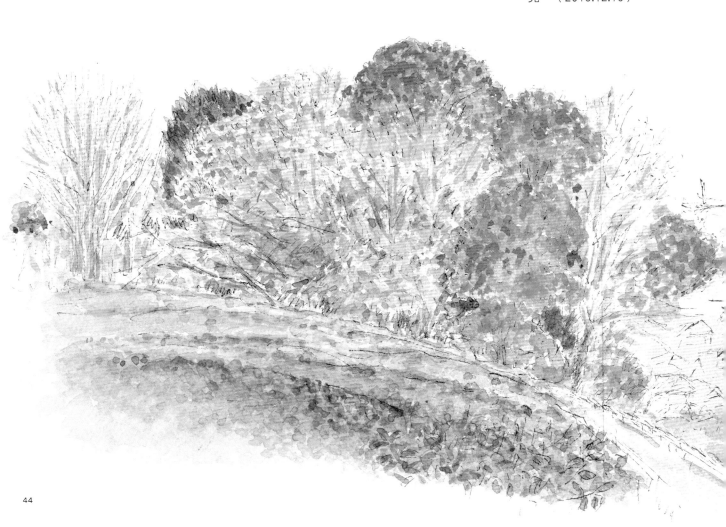

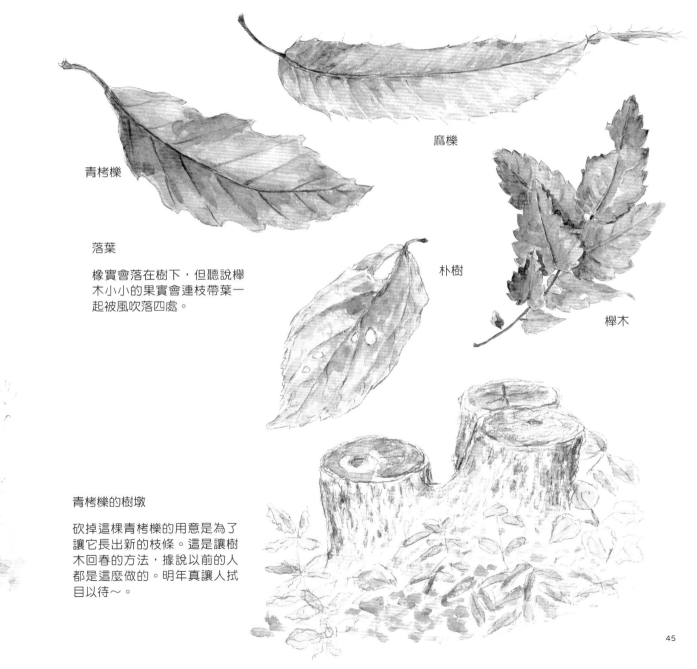

麻櫟

青栲櫟

落葉

橡實會落在樹下，但聽說櫸木小小的果實會連枝帶葉一起被風吹落四處。

朴樹

櫸木

青栲櫟的樹墩

砍掉這棵青栲櫟的用意是為了讓它長出新的枝條。這是讓樹木回春的方法，據說以前的人都是這麼做的。明年真讓人拭目以待～。

45

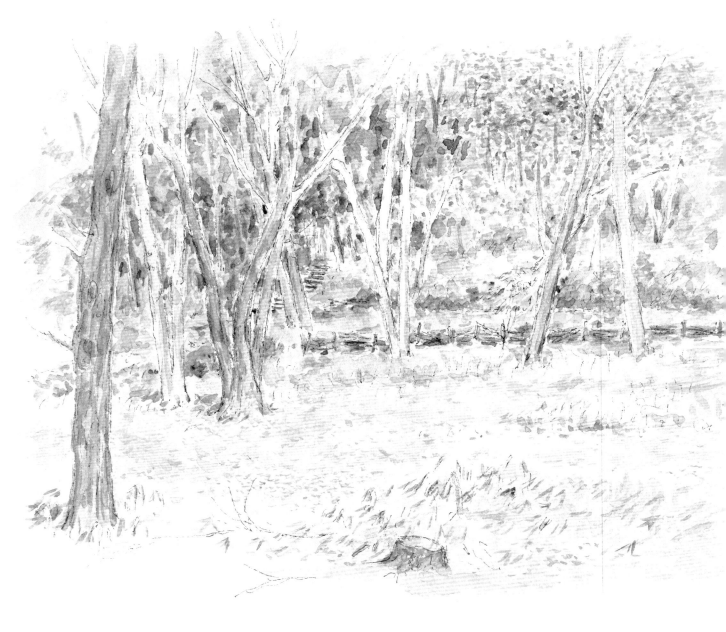

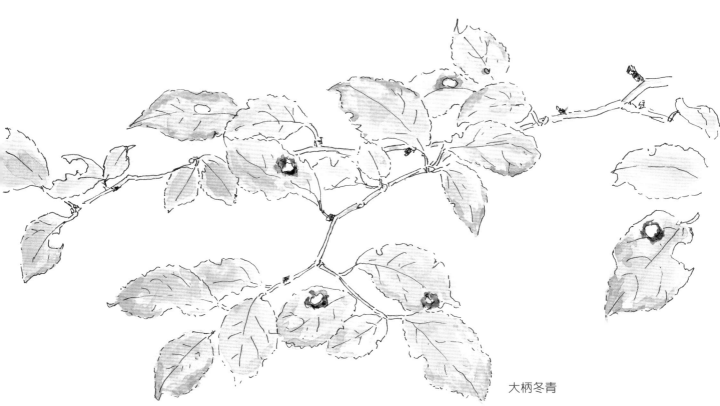

大柄冬青

當樹上的葉子紛紛掉落，感覺
林子裡變空曠之時，大柄冬青
的枝頭上直到最後一刻依然殘
留著葉子，閃耀著金黃色的光
芒。真是太美！太厲害了！

曾在附近小學當老師的O先生與孩子們，會在這
個廣場一起學習有關雜樹林的種種。孩子們會在
一年之間頻頻造訪雜樹林，最後在這個廣場唱
「感謝歌」給林木聽。
至今回想起來內心依然充滿感動。我邊畫邊冷得
發抖。（2016.11.30）

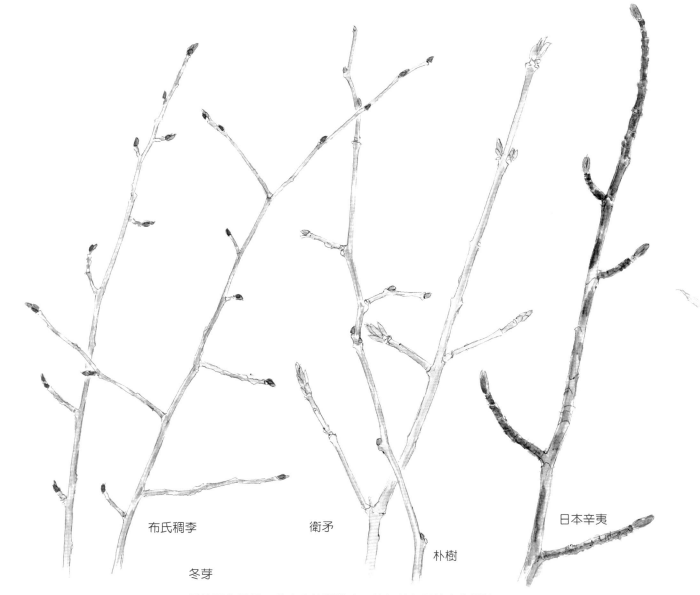

布氏稠李

衛矛

朴樹

日本辛夷

冬芽

雪停了的早晨，我走去林間散步，拾起落在雪地上的樹枝。
春天的準備已經完成了，布氏稠李的紅色冬芽相當迷人。

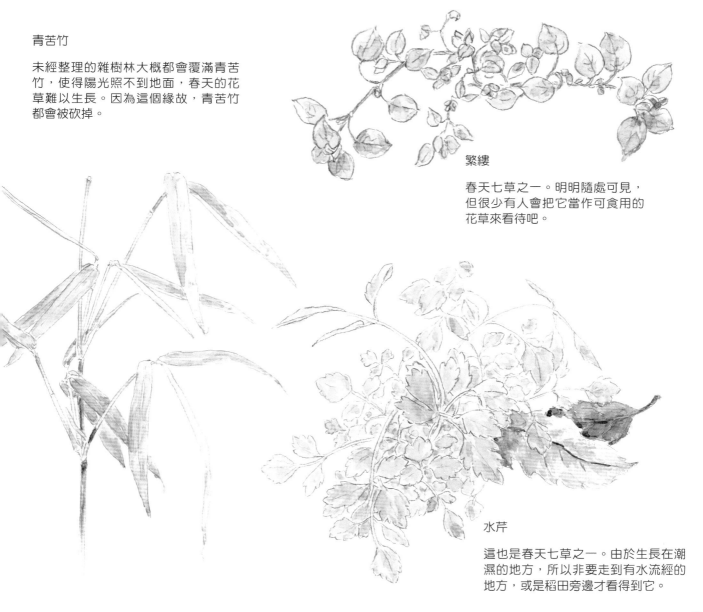

青苦竹

未經整理的雜樹林大概都會覆滿青苦竹，使得陽光照不到地面，春天的花草難以生長。因為這個緣故，青苦竹都會被砍掉。

繁縷

春天七草之一。明明隨處可見，但很少有人會把它當作可食用的花草來看待吧。

水芹

這也是春天七草之一。由於生長在潮濕的地方，所以非要走到有水流經的地方，或是稻田旁邊才看得到它。

49

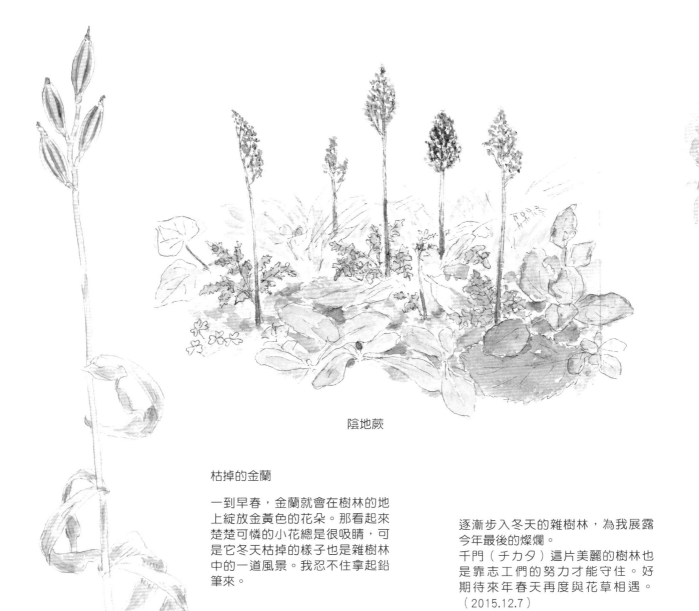

陰地蕨

枯掉的金蘭

一到早春，金蘭就會在樹林的地上綻放金黃色的花朵。那看起來楚楚可憐的小花總是很吸睛，可是它冬天枯掉的樣子也是雜樹林中的一道風景。我忍不住拿起鉛筆來。

逐漸步入冬天的雜樹林，為我展露今年最後的燦爛。
千門（チカタ）這片美麗的樹林也是靠志工們的努力才能守住。好期待來年春天再度與花草相遇。
（2015.12.7）

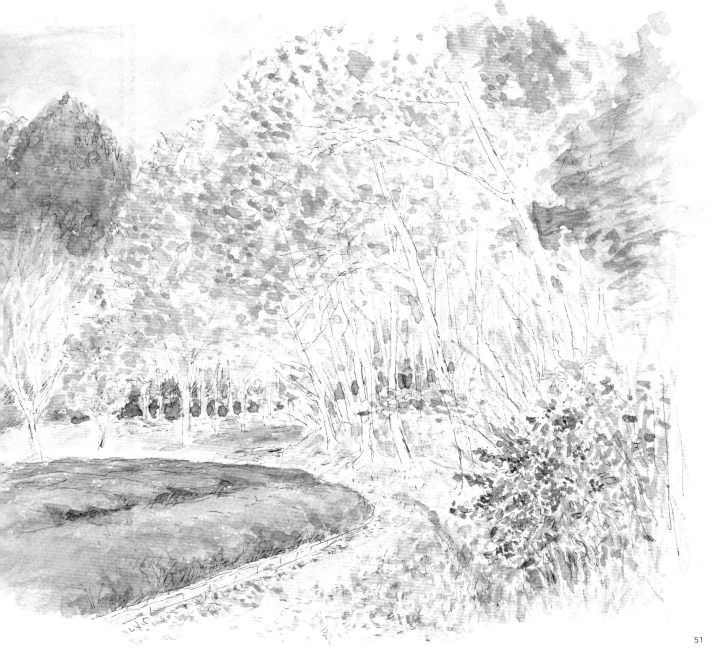

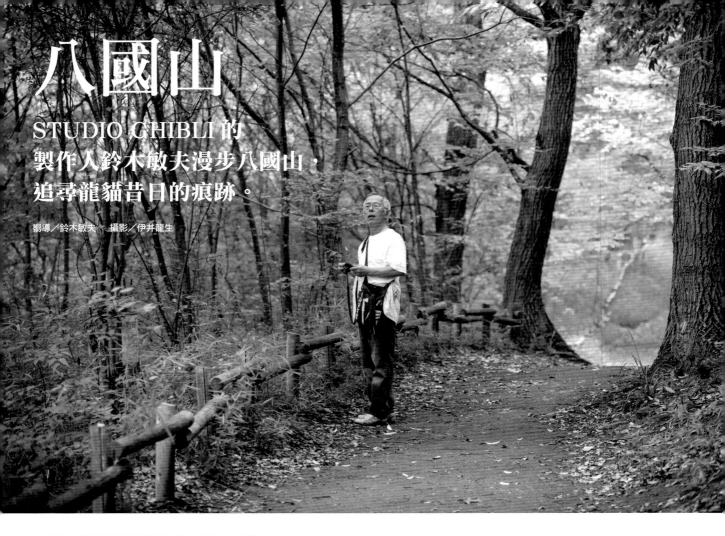

八國山

STUDIO GHIBLI 的
製作人鈴木敏夫漫步八國山，
追尋龍貓昔日的痕跡。

嚮導／鈴木敏夫　攝影／伊井龍生

八國山位於平緩而寬闊的狹山丘陵最東邊。
由高大的青栲櫟和麻櫟等樹木構成的雜樹林，使人聯想起龍貓所居住的森林風景。
從尾根道走進岔路後，有著風會穿梭而過的寧靜廣場、水池等，
能遇見山的各種不同面貌也是其魅力之一。
這裡也保留了江戶時代的地形、道路等，告訴現代人昔日的風采。

在這片土地漫步過無數次的宮先生帶我去的地方
宛如「神仙的居所」一般

在宮先生帶我走過的「龍貓的誕生之地」中，八國山是個很特別的地方。

八國山位在狹山丘陵的最東邊，北邊與所澤相鄰，是塊東西狹長的綠帶。據說四面八方有許多入口，不過宮先生毫不猶豫地帶我往松之丘去。我們開車上丘陵，道路的兩旁住宅林立，一看便知道是高級住宅區。我們爬上丘陵頂後停車。不過那裡並沒有停車場。

下車後稍微深入雜樹林幾步，風景便開闊起來。那裡經過伐木後留下許多樹墩，因而可遠望附近一帶。我原以為樹木被砍伐後就會枯死腐朽，但此處的樹墩別說是樹皮剝落，還鼓起來試圖堵住斷面。日後宮先生的太太朱美女士（宮崎朱美）告訴我：

「因為這樣森林才不會死掉。」

宮先生邀我去走右邊的尾根道。不一會兒整個視野就被麻櫟和青栲櫟的雜樹林覆蓋，漸漸看不見天空。並且傳來野鳥的叫聲。我繼續跟著宮先生走，途中多次遇到岔路，但宮先生毫不遲疑地選擇他要走的路，不斷前進。思緒在我腦中打轉，我想像著宮先生獨自默默行走的身影。穿過樹林後，下方的風景立刻開闊起來。那是一個很大的廣場。我俯看那廣場，頓時驚愕不已。這裡，到底是哪裡呀？

姑且不論婉轉的鳥鳴，四周一片寂靜。可能因為是平日，也沒什麼人。我之所以形容它「宛如神仙的居所」就是這個緣故。宮先生帶我去的那天是梅雨季短暫的放晴之日。

九月過後，我二度造訪八國山。因為我想要把這個地方的所有深深烙印在自己的記憶中。第三次造訪時，那天東京一早就是陰天，儘管對這樣的天氣不太放心，我還是決定「就去吧！」。一到八國山，我立刻朝「神仙的居所」前進。然後我再次驚愕不已。真是不敢相信！明明是陰天，廣場卻綠得好美！而且是很柔和的綠。溫和而不刺眼。

在我三度造訪八國山的經驗中，這一次的綠色最美。隔天早上我向宮先生報告後，他告訴我：

「晴天時因為太陽光的照射，對比很強烈。陰天才能看到各式各樣的綠色，很漂亮喔！」

這是多次踏訪同一個地方，已熟門熟路的宮先生才會有的解說。

雜樹林裡並不是只有麻櫟、青栲櫟而已，各式各樣的樹都有，真的很漂亮，但我不知道名字的樹卻多得像山一樣。若再算上雜草，那真是不可計量。而朱美女士幾乎都知道它們的名字。

從現在開始也不遲。我也想多少學著認識一些花草樹木的名字。

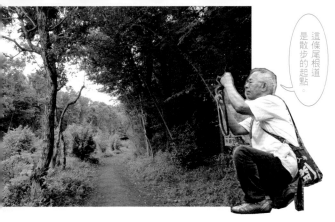

這條尾根道是散步的起點。

砍伐長大的樹木，讓樹從樹墩長出新芽、生長（萌芽更新）。我深切感受到人為的修整對雜樹林的維護不可或缺。

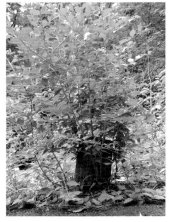

位在松之丘轉入尾根道附近的將軍塚。傳說新田義貞在攻打鐮倉時曾在此布陣。這一帶可以看到許多因為萌芽更新而回春的樹木。

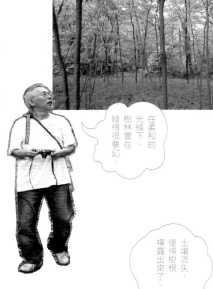

在柔和的光線下，樹林實在綠得很夢幻。

離開尾根道沿著岔路往下走，高大樹林的對面是一片格外耀眼、開闊的空間。

土壤流失，使得樹根裸露出來了。

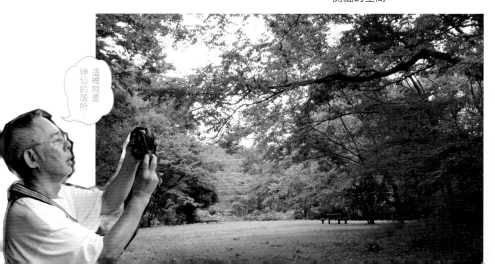

這裡就是神仙的居所。

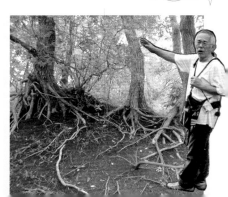

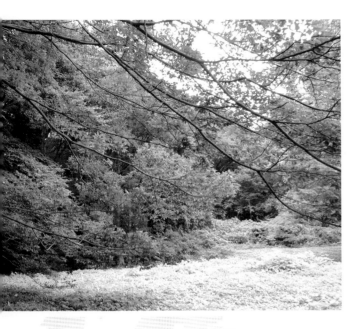

鬱鬱蒼蒼、茂密的綠意環伺，在震懾於其驚人生命力的同時，也被一片寂靜包圍，彷彿時間停止了一般。

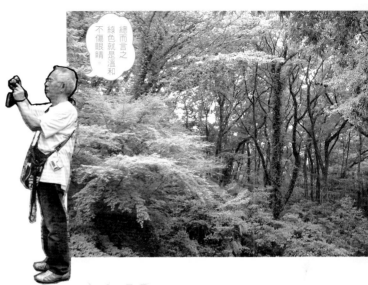

總而言之綠色就是溫和不傷眼睛。

前些日子的颱風把許多橡實吹落地面。很少看到綠色的橡實。

小月和小梅的母親所住的醫院，就是以廣場旁邊的新山手醫院為藍本。據說它開設於昭和十四年（1939年），原本是結核病療養院。

感覺好像龍貓遺落的東西啊。

大樹是八國山清爽的空氣和環境有益於療養吧。

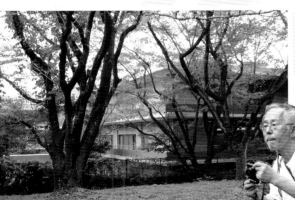

※ 照片中的建築物是醫院附設的老人看護保健設施「保生之森」。

在所澤的自然風光中誕生的龍貓的世界

宮崎 駿

1960 年代後半舉家搬到所澤的宮崎導演。

在漫步於這片土地期間所畫的意象圖中，

鮮活地表現出龍貓誕生之初的世界。

對於這個意象的根源 —— 所澤這塊土地，導演暢談了他此刻的想法。

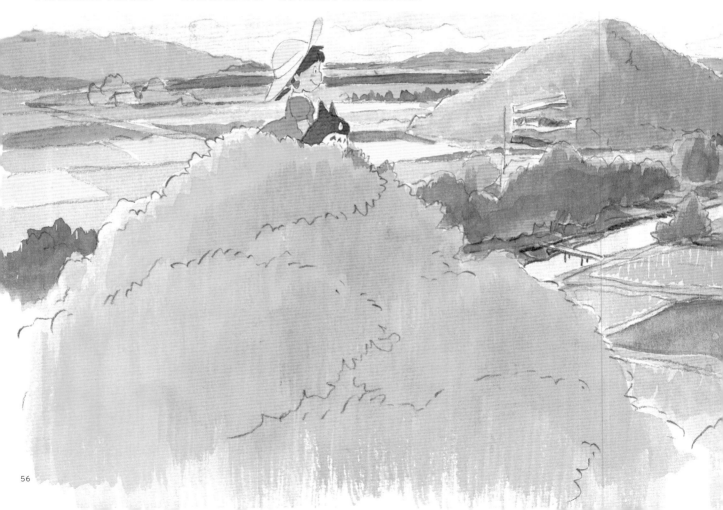

在武藏野的農村風光逐漸被摧毀之時，
自己也來到了武藏野，好像要把它毀滅似的

—— 有關成為《龍貓》故事舞台的所澤，導演最初來到所澤
時，對那裡的印象如何？

宮崎　正確地說，我並不是只看過所澤這個地方就做出這
部電影。我自1950年左右開始就一直住在杉並，當時杉並也
有相當多農村景致，我從疏散地宇都宮來到杉並時甚至很驚
訝「怎麼是鄉下」。我擅自把東京想像成一個高樓林立的地
方，卻沒想到還有茅草蓋的屋頂。雖說是東京，但我是在那
樣的地方長大，所以並不覺得有綠意的風景特別珍貴，覺得
那很稀鬆平常。

　　剛搬到所澤時，我們夫妻倆都還在工作，買不起房子，
所以一開始都是租房子住。可是很難租到好的房子，最後我
們開始考慮要不要自己蓋房子。起初是在練馬的大泉學園附
近找地。因為我當時的工作單位東映動畫就在那裡。然而那
一帶我買不起。

——土地很貴嗎？

宮崎　是啊。所以就愈來愈往西走（笑）。因為同事中有
家庭的人一個一個往西邊去，所以我不得不到更西邊去。
那時我很喜歡清瀨，那裡是東京都最早蓋結核病療養院的
地方，可是太貴了不行。因此就跑到那附近一個叫做秋津、
急行列車不會停的地方。會跑到現在這裡是因為碰巧有人介

紹，基於經濟上的因素（笑）。

　　而且當時這裡的風景對我來說並不特別珍貴。到處都胡
亂開發、農田被擱置、明明沒有路還要蓋房子……正是這種
開發亂象最盛之時。河川根本都成了臭水溝。

　　這是將近五十年前的事了。正當武藏野的農村風光逐漸
被摧毀之時，彷彿要把它毀滅似地，我自己也來到了這裡
（笑）。

—— 那是開發正如火如荼的時期呢。

宮崎　是啊。所以我在四周到處走，並沒有看到覺得特別
感動的事物。柳瀨川很髒，馬路也充滿泥濘，還得自己鋪上
碎石子才行。鋪了也很快又會變成泥濘……所以我並不是喜
歡那個地方，只是因為窮，沒辦法。就像是無可奈何才會住
在那裡的感覺。

──當時的印象不太好是嗎？

宮崎　　有種流浪到海角天邊的感覺喔（笑）。結果我那裡還不是盡頭，之後結婚的朋友們都往更西邊移動。當時就是這樣的時期。

植物的群落、各種蟲類、兒時戲水的河川
我想在電影中描繪這樣的日本風景

──是什麼原因促使您開始關心自然和植物呢？

宮崎　　我在製作以山上的牧場為故事舞台的作品《小天使》時，在畫面構成方面，為了畫出生長在那的植物和牧草地，特地跑去當地視察。在那裡我真切地感受到「我還是比較喜歡日本的綠意啊」，之後就回來了（笑）。那裡確實有許多綠帶。山上有牧場、有高大的樹木、對面也有遠山，可是我覺得日本的風景要豐富許多。植物的種類壓倒性地更多。還有許多蟲類。

　　就是從那個時候開始的。雖然以前我腦中多少就有「一定要製作以日本為舞台的電影」這樣的想法，但在實際談到自己喜歡的到底是什麼時，我才明白，我喜歡的就是植物成群生長、蟲類很多，或是怎麼拔也拔不完的雜草，或是在那裡流淌、過去自己玩耍戲水的美麗河川，我喜歡由這些東西構成的風景。所以，儘管我心裡還是很討厭日本這個國家，但那種討厭的心情，和我對日本風土、自然情況的所思所

想，是兩個極為相反的極端。我重新認識到，日本原本真的是個很美麗的地方。

──您是怎樣融入日本的風景，打造出故事的舞台呢？

宮崎　　為了做出故事舞台，這回我試圖刻意地重新捕捉（風景）。當時的工作單位（現在的日本Animation）位在多摩，多摩的丘陵依然還保有農村景致，我時常趁工作的空檔去那裡走走看看。那裡有許多不可思議的景觀，像是為了建造新市鎮而變成一塊空地的山脊。還有所澤，我也是到處走，接二連三發現許多有趣的事物，這種時候我腦中就會自動把那裡正在蓋的新建築物之類給抹去（笑）。這麼一來，漸漸地有些東西就成形了。比方說，小月和小梅住的房子是位在神田川旁、種滿玫瑰的朋友家。我不需要玫瑰，要的不是那種氣氛。我要的是位在河川沿岸，稍微高起的台地那樣的感覺。我在對面畫了一道鐵路的堤防。明明就沒有鐵路，也沒有電車通過。我就是這樣設計出故事的舞台。接著，因為到處都有繁茂的大樹聳立著，我就在房子旁邊畫了一棵大樹，硬說那是樟樹，但根本很少有那麼大的樟樹。這些我全都知道，但我決定照自己的意思能虛構就虛構（笑）。

　　小凱的家則是實際上真的有間一模一樣的房子。所以在製作電影時，我和負責美術的男鹿先生（男鹿和雄）一起去看那間房子，不料四周全都在進行護岸施工，景觀完全改變了。雖然很失望，但男鹿先生告訴我說：「不過，我能體會那種氣氛。」（笑）。就是像這樣，把各種意象拼拼湊湊，

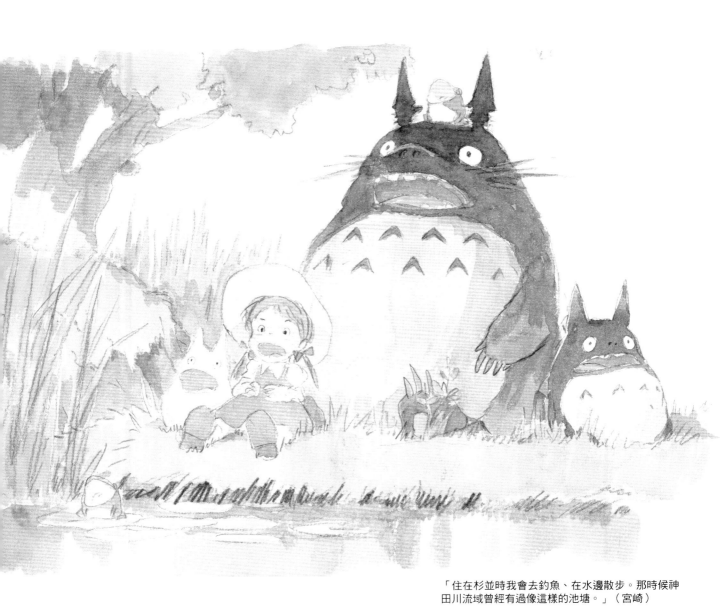

「住在杉並時我會去釣魚、在水邊散步。那時候神
田川流域曾經有過像這樣的池塘。」（宮崎）

再重新組成。打造故事舞台的地方就是這裡和這裡。

最早開始畫（意象圖）大概是三十多歲的時候。我向幾位製作人提出這個企畫案，但沒人理我，全都被打回票，於是我就直接把剪貼簿放進書櫃，靜待機會。雖然當時我自己開闢出了「構圖（Layout）」這種新的工作領域，但我其實不想一輩子就這樣一直畫構圖，總想做一部能夠告訴別人「這就是我想做的東西」的作品，就算是自掏腰包也無所謂。這時我決定先放著不動的就是這個企畫。對我來說，自己真心想做的作品正好就是《龍貓》，是一件非常幸運的事情。這比它是不是一個好的企畫還要重要。所以我不會輕易動它。我沒有把它穿插進其他的企畫裡，而是先收著。

是所澤不可思議的風景
創造出電影的細節

——有沒有哪一幕場景特別呈現出濃濃的所澤風景呢？

宮崎　　實際製作電影時，之所以會有村莊的道路或是地藏王菩薩這一類細節，說到底還是因為我住在所澤的關係。我想把一條平常在走的路原封不動地用在電影裡，於是如實地畫下它，內人一看馬上就認出「這是那邊那條路對吧」。

以前有很多不可思議的事。位在三鷹的中島飛機，是用牛把製造好的飛機搬運到所澤的陸軍機場喔！咕隆咕隆地拖著。當然機翼要先拆下來。它會通過所澤的街道，可是以前的路很小條又彎彎曲曲的，工程相當浩大。這樣太不方便

了，於是就把路做成直的，部分路段還拓寬鋪柏油。但正好通到鐵路前方時戰爭就結束了，後面的路段就不做了，所以路沒有通過鐵軌到對面。這真的是條神奇的道路。明明是條兩側長滿高大櫸木、相當寬敞的柏油路，基本上卻不會通到任何地方。這條路就成了貓巴士跑來的路。柏油路面被我在腦中剷除了。雖然如今這樣的面貌已經蕩然無存。

——您以前常常去走八國山嗎？

宮崎　　只要常去八國山走就會知道，山脊上那條路以前有很多松樹，現在已經變少了。那條松林間的小路不好走，四周又雜草叢生，而且聽說會有蝮蛇出沒。可是那裡的光線明亮，風景非常奇特喔！跟現在完全不一樣。

最初去的時候看到保生園（現在的新山手醫院），當時我自認為隨著核病患者漸漸減少，這家醫院應該關門了吧，沒想到卻瞥見晾著的衣物，心想「啊，有人」。那時還有很多長期療養的人住在裡面。

我的母親也患有結核病，長期住院。醫院那一幕是根據我以前去探病的心情和記憶，再加上「病房大概就是這樣子吧」的想像畫成的。不過保生園的人之間好像以為「（宮崎導演）似乎曾經來這裡勘景、拍照過」（笑）。

——您說八國山和現在完全不一樣，讓我有點驚訝。

宮崎　　就是這麼回事。因為樹木會不斷長大。

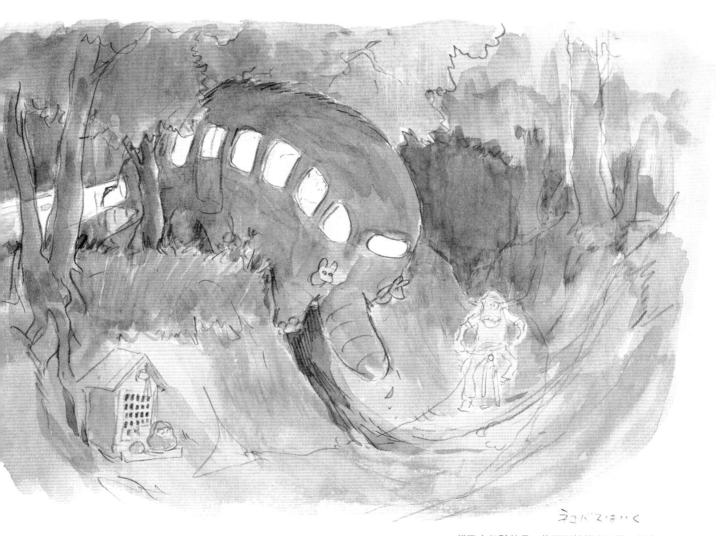

ネコバスではいく

貓巴士行駛的是一條兩側被櫸木包圍、細小
又彎曲的神奇坡道。

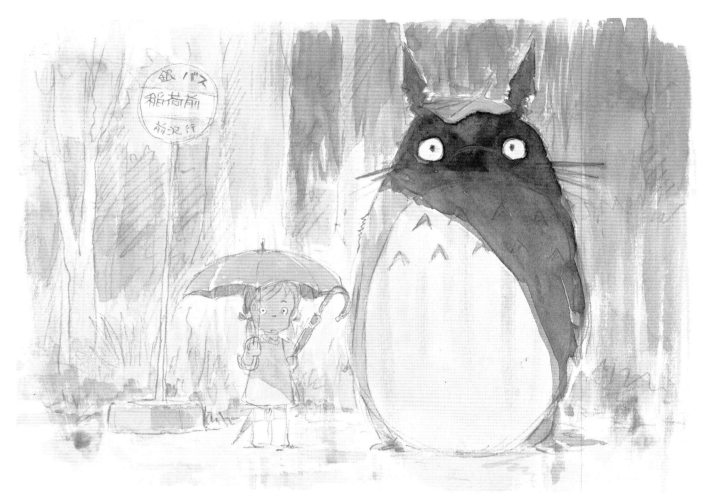

小女孩在公車站等父親，不料身旁站了一個不知道是什麼的生物。小女孩的表情說明了她想看又不敢看的心情。

——您以前對上之山的印象如何？

宮崎　　最初去的時候，是一片四周被樹林包圍、微微凸起的寬闊農田。有茶園、番薯田之類的。真的是很不可思議的空間，是個讓人覺得很舒服的地方。對面只看得到一棟高樓的頂端，好像是丸井還是什麼的看板，我心想「啊，這是一般人看不到的所澤」。我總覺得這裡的某些地方大概也會被開發吧，可是我看到的卻是不曾被開發，一直留下來的風景。武藏野是個台地，河水通過火山灰堆積的地方後便蜿蜒下切。河川兩岸的崖壁稱為「Hake」。泉水湧出、河水流過，於是能闢成良田，到處都是這樣的地形，當時孩子們都叫它「禿頭山※」，其實是「懸崖山」。

※注：Hake是古語，意指懸崖。「禿」的日語唸作Hage，與Hake相近。

龍貓不是個會刻意討好人的角色
我想描繪一個
彷彿什麼都沒在想的巨大生物

——會想出龍貓這樣的生物，也是從所澤的風景中得到的啟發嗎？

宮崎　　是在看到那個公車站之後。就是小女孩撐著傘在公車站等父親，可是公車一直沒來的那個場景。我也有過拿著雨傘去車站等父親的經驗，現在想想，只是傘而已買一把就好了呀（笑）。其實應該是想去等父親吧。我把那場景換成

公車站，最初想到的是小女孩等公車時，對面走來一個莫名奇妙的生物。那生物站到她旁邊。小女孩往旁邊瞥一眼，發現牠全身長滿毛，還有嚇人的爪子。她心裡噗通噗通地偷瞄一下，一隻奇怪的生物就站在那裡。那隻奇怪的生物是什麼呢？我因為這件事傷透腦筋，最後畫出來的就是這個。龍貓的圖並不是從一開始就有，而是橫空出現的。

有一件事非常重要，若要說龍貓到底是笨還是機伶，牠其實是個超級大笨蛋。牠到底在想什麼呢？或者，牠真的有在思考嗎？其實什麼都沒在想吧？我心想一定要設計出這樣的角色才行。不是那種動不動就討好別人，或是眼睛咕嚕咕嚕轉的角色。

——讓人感覺不到牠有什麼用意，輕飄飄的角色嗎？

宮崎　　連「用意」一詞我覺得都不太適合。司馬遼太郎先生曾寫道，日本人很喜歡所謂的大愚。如果真的單純只是聰明的話，是不會像石田三成那樣受人尊敬的（笑）。像西鄉先生（西鄉隆盛）那樣，明明很聰明，但只要一出現大家就知道那是西鄉殿下，我希望龍貓也是這樣的存在。

——龍貓最早的片名好像是「位在所澤的隔壁妖怪」？

宮崎　　我記得我把「隔壁的妖怪」這片名告訴阿朴（高畑勳導演）時，阿朴還說「很有意思」。

——是因為突然來到身旁才取作「隔壁的妖怪」嗎？

宮崎　不是因為突然來到身旁，而是牠就住在隔壁那座山裡的意思。我因為很多原因（例如撿垃圾之類）開始在雜樹林裡到處閒逛之後，體會到了「彷彿有誰在那邊的感覺」。就是感覺到森林的動靜。雖然是個很小的雜樹林，但還是有某些東西存在的唷。牠們會對我說「今天可別假裝不知道」之類的。所有地方都會有這樣的動靜不是嗎？

——會因為日子而有所不同嗎？

宮崎　有的時候我也會感覺到牠們叫我不要來喔。

——真的嗎?! 我大部分都覺得自己受到歡迎。

宮崎　那你是幸福的人（笑）。

　　我遇到的是那種絕不會突然坐在餐桌旁，想要和我一起吃飯的。雖然不知道牠在想什麼，但卻感覺得出，牠是擁有某種巨大力量的存在。在這樣的關係中，牠不會管你什麼，也不會聽人使喚。類似這種存在的妖怪會長什麼樣子呢？我一直想不出來，就把這事告訴阿朴。

——那就是龍貓對吧。

宮崎　沒錯。然後因為必須賦予牠形體，就試東試西的，但是都不滿意。後來是從第一眼看到的爪子開始著手。爪子太小的話沒啥意思，於是就讓牠生有一對粗大的爪子。這下變成熊了，熊的話可不行……然後就變成這樣了。

在《龍貓》之前，我和高畑導演曾做過一部叫《熊貓家族》的作品。那時我們討論到熊貓要怎樣，結論是最好什麼都不做。熊貓只要咚地站在那裡，什麼都不做光是笑一下就好，因為這樣，孩子們的反應就會非常熱烈喔。不用做任何刻意吸引孩子的舉動，只要說「竹林好欸」，孩子們就會「哇——」地騷動起來。

我們家的小傢伙（兒子們）也看得很開心，頻頻轉頭看爸爸媽媽。即使我跟他們說「電影會一直演下去，要認真看啊」也沒用（笑）。雖然不明白是什麼道理，但我心想「我們可能發現了一個了不起的真理」。

那就是大愚。並不是透過簡單易懂的形式來表現某種意義，而是一個龐然大物，但沒有絲毫的惡意。我當時覺得非得做出這樣的角色才行。

——初期描繪的意象圖，那世界是否接近原本的想像呢？貓巴士裡也有像是妖怪般的生物呢（P3）。

宮崎　那算是妖怪嗎？——我覺得這世上應該有許多讓人無法捉摸的東西吧。而且在畫表情的時候，不可以想太多。這部分我一直都小心翼翼處理，但雜念卻漸漸湧來，製作角色商品之後，愈是暢銷，雜念就愈多……連我沒有意識到的角色也跑來糾纏，不知不覺間就變了樣。

所以雖然我後來為美術館做了一部短篇作品（《小梅與貓巴士》），但如果要做《龍貓》的續集的話，我想真的會相當困難。

——是龍貓作為一個角色獨自發展起來的感覺嗎？

宮崎　不覺得牠太討喜了嗎？

　　再說，我自己也和以前不一樣了，現在我覺得該去做點其他的創作。我大概已經畫不出這樣的風景了。所以說，只要有這一部就好了。

現在最需要做的
大概就是好好地欣賞雜樹林吧

——最後，為了將現有的自然環境留到未來，您認為我們需要做什麼呢？

宮崎　總而言之就是要保全雜樹林——儘管是很小的雜樹林，反正就每天去走一走，繞一圈，看看地上有沒有垃圾。還有看看「這棵櫸木是不是真的必須砍除」之類的，然後據理力爭。有很多人都想要砍掉喔。我基本上是不砍樹的人，所以我會說：「難道因為年紀大就應該砍掉嗎？」然後就會有人說「我自己來砍」這種不可理喻的話。這種自然保護，或者該說是景觀維護的問題，真的非常複雜難解。總之，國木田獨步當年走過的雜樹林其實是農用林喔，繼續採取同樣的方式本來就很矛盾。

——就是為生活所用的次生林對吧。

宮崎　沒錯。所以說，把它當作經濟林根本不可能維持原貌嘛。可是再這樣下去，連這片雜樹林也會變得殘破不堪，最後就會發生某處的樹木同時倒下的情況吧。雖然我覺得如果發生就發生了，大自然會再自己長些什麼來的，所以沒關係。到頭來可以肯定的是，這片樹林還是得要人費心培育。不過我想我們最應該做的事，大概是好好地欣賞這片雜樹林吧。而不是拿剪刀修剪它什麼的。

——唯有這樣，才有可能靠自然的力量變成新的東西吧？

宮崎　不是，那樣會發生各式各樣的情況。樹可能會倒，也可能會乾枯。不過就算乾枯了，也還會長出菇類來。那樣也是一種物種的豐富性啊。

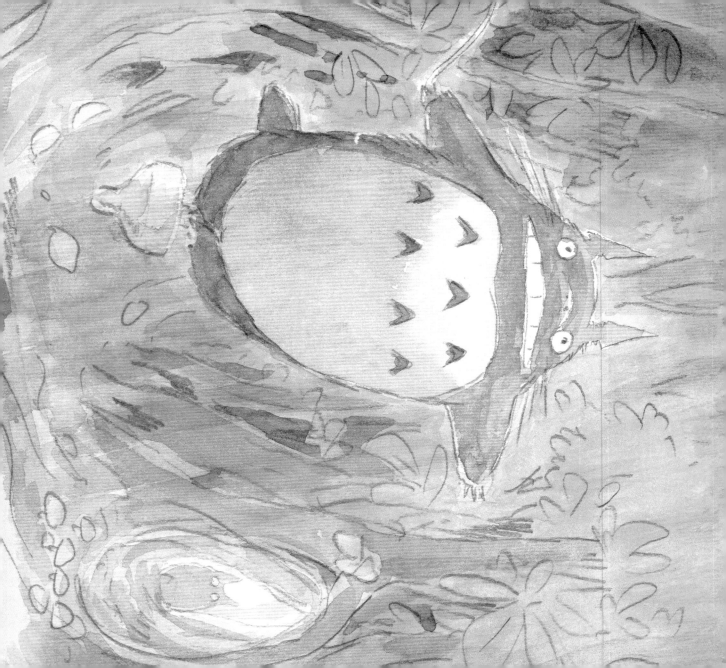

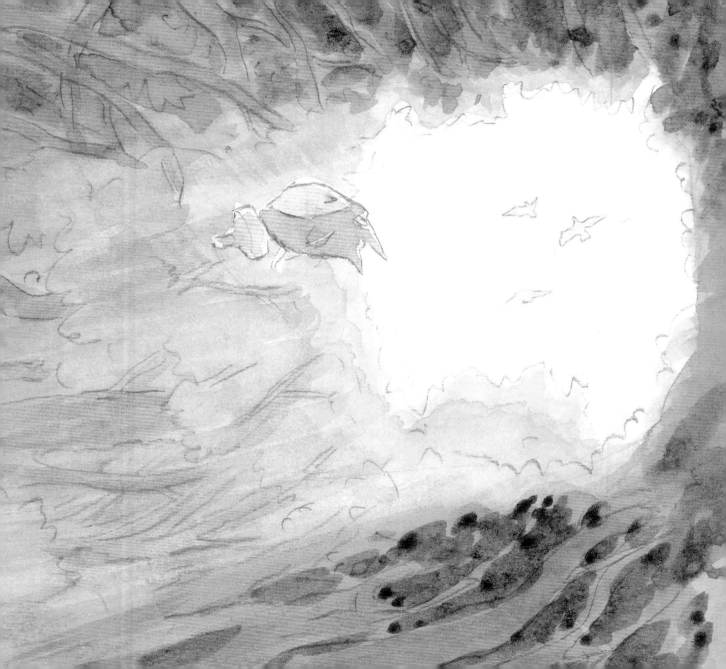

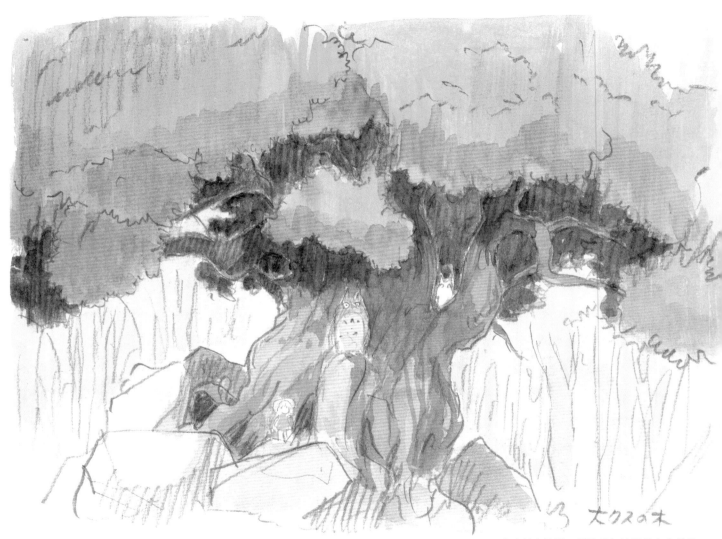

大クスの木

茂密的大樟樹。即使明知樟樹很少會長得
如此巨大，但在想像故事的舞台時卻不斷
變大。

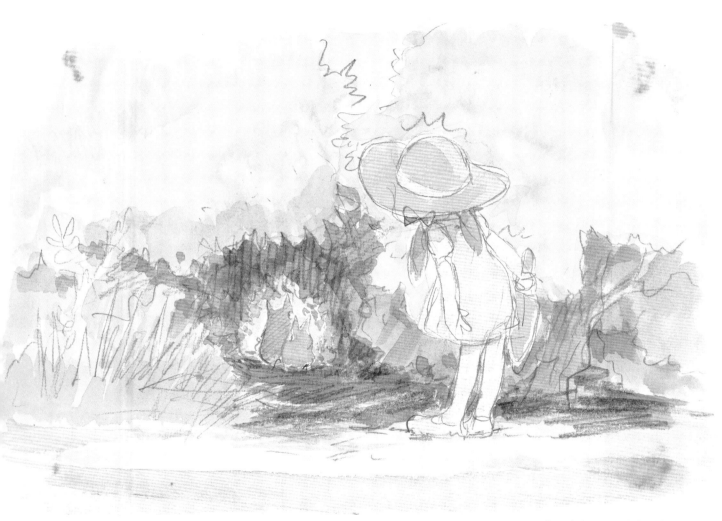

往灌木叢裡偷看的小女孩。
感覺龍貓好像也看了她一
眼……。

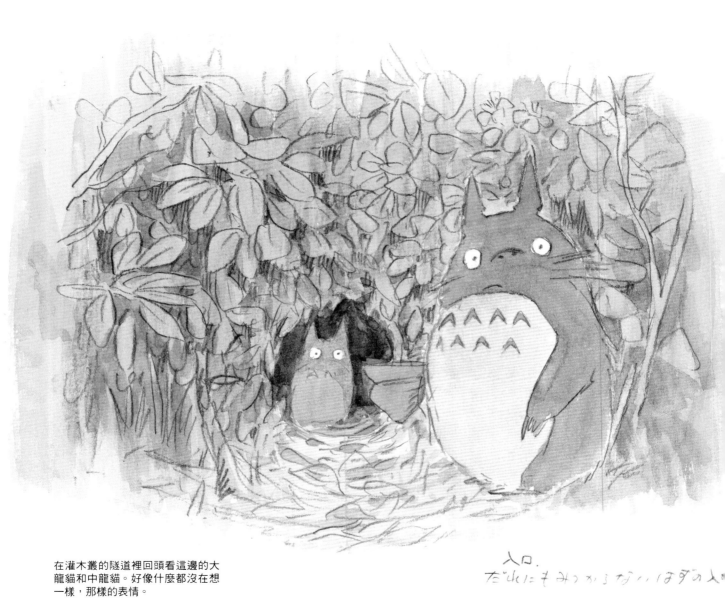

在灌木叢的隧道裡回頭看這邊的大
龍貓和中龍貓。好像什麼都沒在想
一樣，那樣的表情。

入口。
だれにもみつからないはずの入口

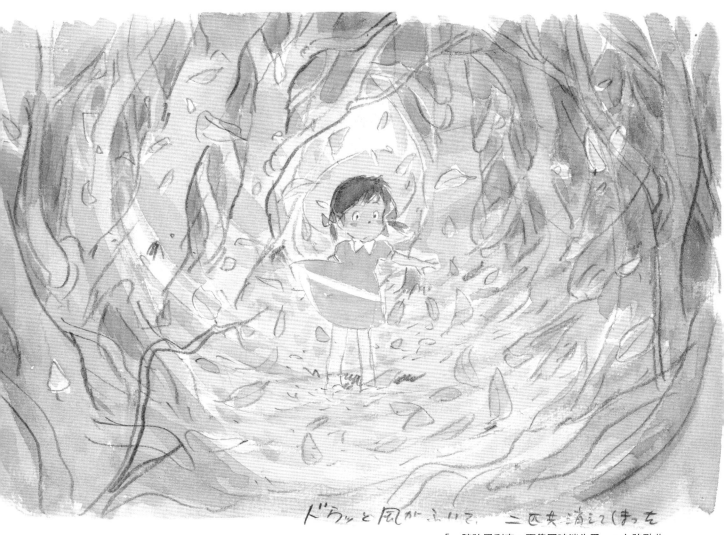

ドラッと風がふいて、二匹共消えてしまった

「一陣強風刮來，兩隻同時消失了」。在強勁曲折的樹幹間，樹葉被風刮起翻騰的場景很夢幻。

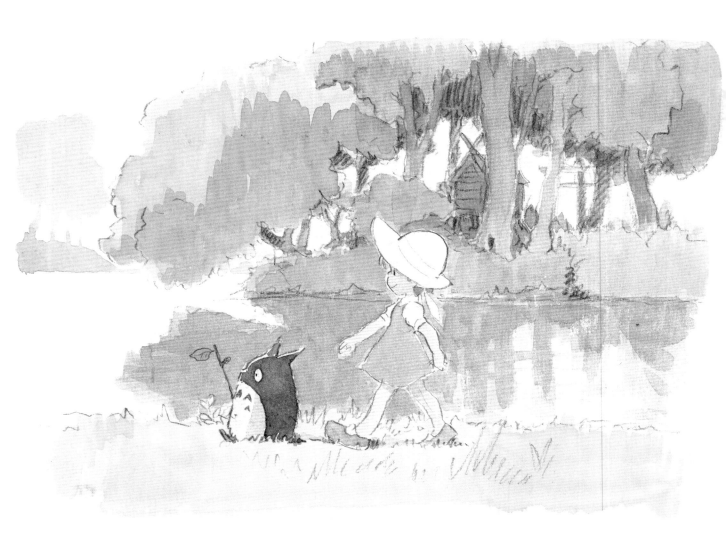

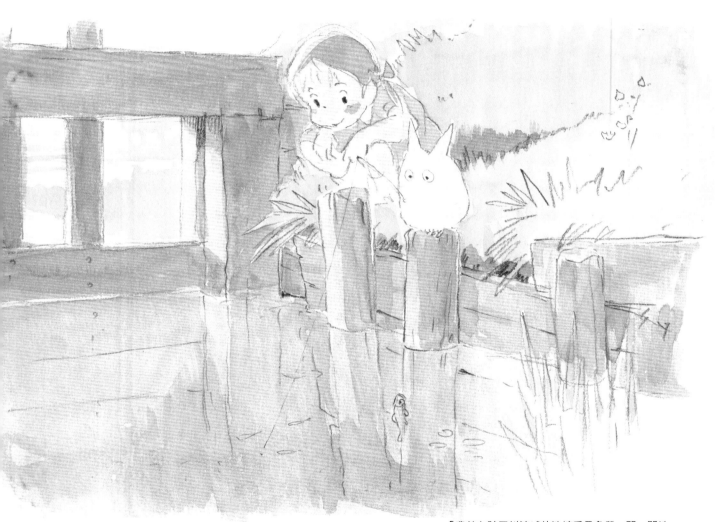

「我曾在神田川流域的池塘看見魚兒一閃一閃地
在水底游來游去，還釣過魚。在我小時候這是很
尋常的風景。」（宮崎）

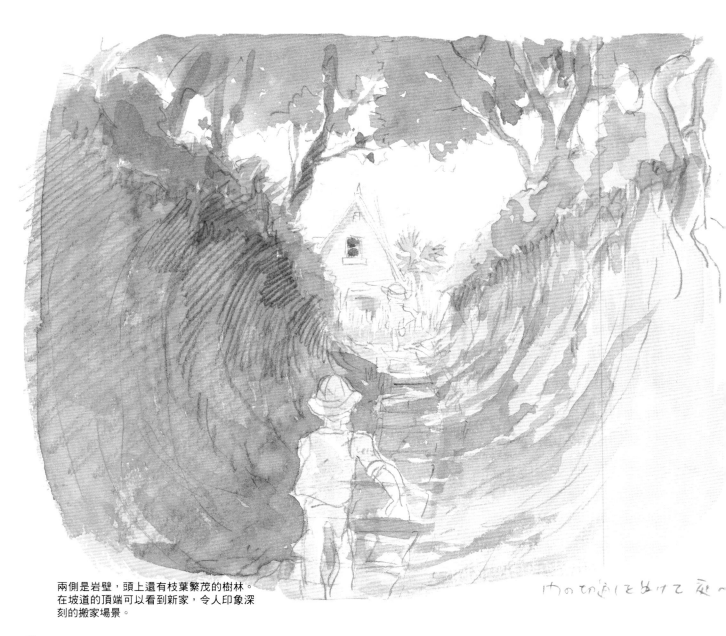

兩側是岩壁，頭上還有枝葉繁茂的樹林。
在坡道的頂端可以看到新家，令人印象深
刻的搬家場景。

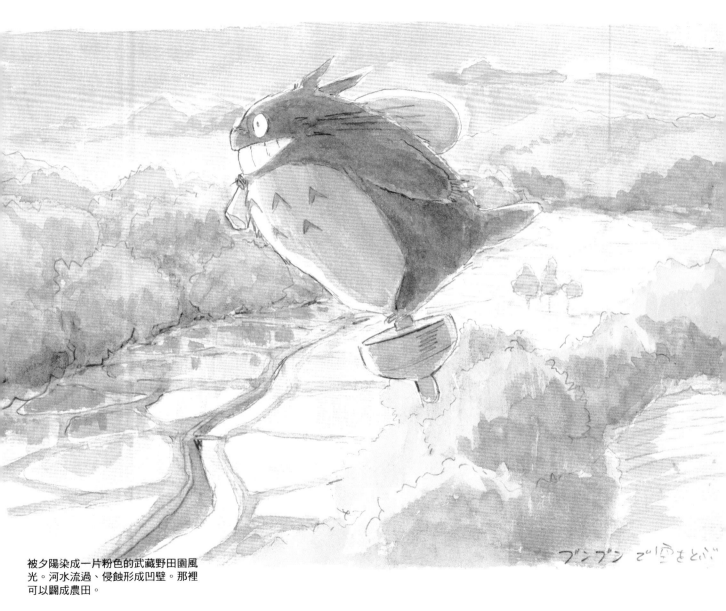

被夕陽染成一片粉色的武藏野田園風
光。河水流過、侵蝕形成凹壁。那裡
可以闢成農田。

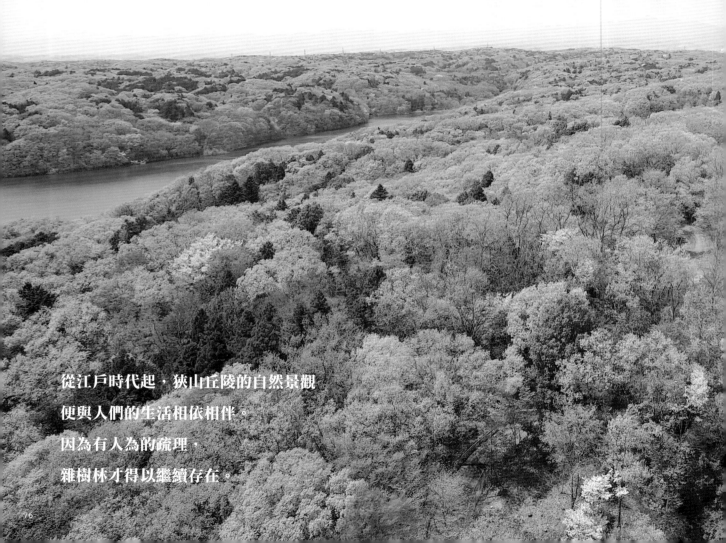

想留給未來世代的故鄉景色～狹山丘陵～

從江戶時代起，狹山丘陵的自然景觀
便與人們的生活相依相伴。
因為有人為的疏理，
雜樹林才得以繼續存在。

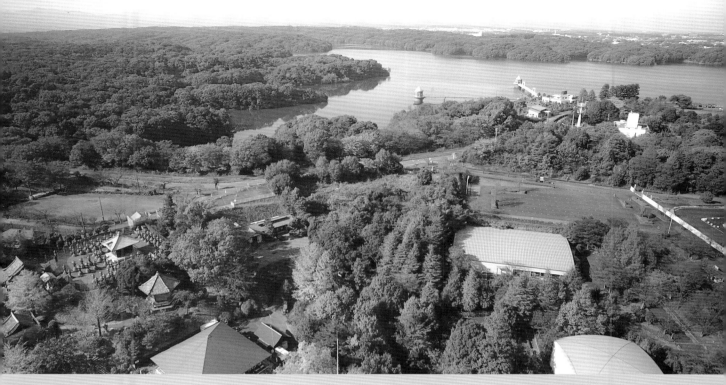

靠著人們守護至今的狹山自然景觀

　　都市化在各地持續進展的同時，地方政府試圖保留下豐富的自然景觀，而全心投入綠地保全的就是狹山丘陵。在這片橫跨東京與埼玉縣，東西約11km寬，南北約4km長的廣袤丘陵上，政府在1920到1930年代建造了多摩湖、狹山湖兩個人工湖泊，作為送水到東京都的貯水池。丘陵的自然景觀雖然因此受到破壞，但湖邊四周因為是水源保護林，一直受到保護，現在有眾多的動植物棲息在自然與人為交互影響下形成

的雜樹林、濕地、U型谷等各式各樣的自然環境中。它被稱為「浮在首都圈的綠色孤島」，是都市周邊所剩無幾的珍貴自然景觀。

　　跟五十年前相比，雜樹林因為城市的開發，以及生活、農業型態的改變，減少了許多。不過，最近它被視為歷史性的遺產，因為和日本人的生活與自然息息相關，所以人們對於它的存在開始另眼相看。

龍貓 的誕生之地 MAP

狹山丘陵

狹山湖

千門（チカタ）

荒幡富士市民之森

荒幡富士

西武狹山線

下山口站

西武球場前站

菩提樹田

西武山口線

西武遊樂園

西武遊樂園站

西武園站

多摩湖

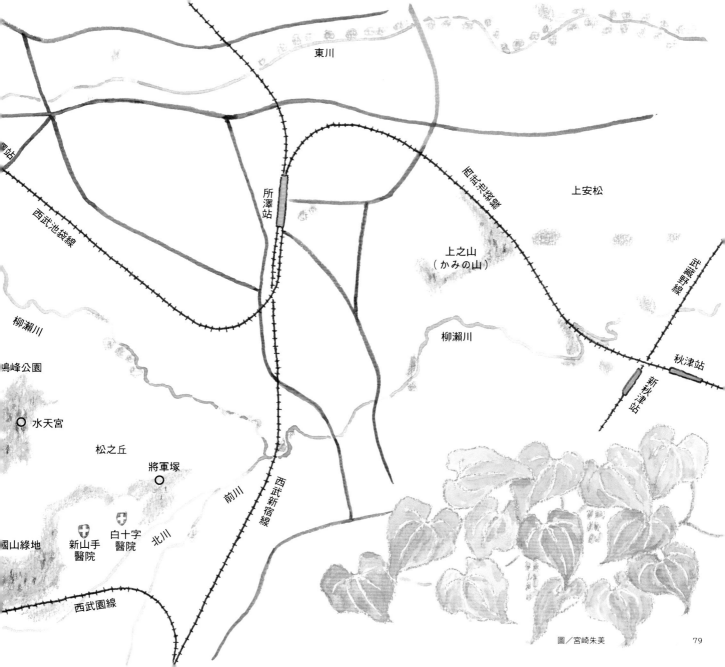

東川

西武池袋線

所澤站

西武拜線

上安松

上之山
（かみの山）

柳瀬川

柳瀬川

武藏野線

鳴峰公園

秋津站

水天宮

新秋津站

松之丘

將軍塚

新山手醫院

白十字醫院

北川

前川

西武新宿線

國山綠地

西武園線

圖／宮崎朱美　79

TOTORO NO UMARETA TOKORO
Supervised by Hayao Miyazaki. Edited by Studio Ghibli
© Studio Ghibli
© 2018 Akemi Miyazaki
Originally published 2018 by Iwanami Shoten, Publishers, Tokyo.
This complex Chinese edition published 2019 by Taiwan Tohan Co. Ltd., Taipei
by arrangement with the Proprietor c/o Iwanami Shoten, Publishers, Tokyo
through TOHAN CORPORATION, Tokyo.

龍貓的誕生之地

2019 年 8 月 1 日初版第一刷發行

監　　　修	宮崎 駿
編　　　著	STUDIO GHIBLI
譯　　　者	鍾嘉惠
編　　　輯	邱千容
美術主編	陳美燕
發 行 人	南部裕
發 行 所	台灣東販股份有限公司

　　　　　　＜地址＞台北市南京東路四段 130 號 2F-1
　　　　　　＜電話＞(02)2577-8878
　　　　　　＜傳真＞(02)2577-8896
　　　　　　＜網址＞www.tohan.com.tw
郵撥帳號　1405049-4
法律顧問　蕭雄淋律師
總 經 銷　聯合發行股份有限公司
　　　　　　＜電話＞(02)2917-8022

宮崎 駿

1941年出生。動畫電影導演。學習院大學政治經濟學系畢業。1963年進入東映動畫（現在的東映Animation）公司，之後任職於瑞鷹映像、日本Animation等，1979年首次執導動畫《魯邦三世 卡里奧斯特羅之城》。1984年擔任《風之谷》的原著、編劇、導演。

1985年參與STUDIO GHIBLI的設立。主要作品有《龍貓》、《魔法公主》、《神隱少女》等。著作有《折返點1997～2008》（台灣東販出版）、《龍貓的家 增修版》、《迎向書籍的門扉——談岩波少年文庫》（暫譯，皆為岩波書店出版）等。

宮崎朱美

「我們住在所澤將近五十年了。若不是住在這片土地上，大概就不會與龍貓結為朋友，也不會有《龍貓》這部電影吧。因為住在所澤才能認識這裡的花草樹木，近距離欣賞農田風光，同時領略到像這樣畫圖的樂趣。但願這樣的環境能永遠存在下去。」

國家圖書館出版品預行編目資料

龍貓的誕生之地/宮崎駿監修；STUDIO GHIBLI
編著；鍾嘉惠譯. -- 初版. -- 臺北市：臺灣東販,
2019.08
80面；20×18公分
譯自：トトロの生まれたところ
ISBN 978-986-511-027-7 (平裝)

1.宮崎駿 2.動畫 3.影評
987.85　　　　　　　　　　108007682